最愛汪星人與喵星人
插畫著色書

浪浪的
幸福四季

古依平 —— 著

U0038460

Preface
你也曾遇見命定的毛孩嗎？

2019 年夏天，人行道上的浪浪認養會，一個小小的身影張著無辜大眼對我說著：「選我！選我！快來帶我回家吧！」那是一種熟悉又像觸電般的感覺。於是，在浪浪協會的媒合下，我認養了「他」——我的小屁孩……

而後又知道了許多關於「愛媽、愛爸」的故事，他們散盡千金、上山下海，哪裡有流浪動物就往哪裡衝。看著一件又一件的救援事件，想著要如何讓這些狗狗、貓貓的故事轉化為美好的畫面發散呢？也許著色書會是一個很好的載體。

2020 年為止，全國推估遊蕩犬數為 15 萬 5869 隻，不包含收置在各地流浪動物協會狗園裡的犬貓與各地流浪貓。每天都有各種悲傷的故事上演著，因車禍殘缺的、失去雙眼的、田邊或街邊流浪的、山裡被補獸夾誤傷的、被人從高處丟棄的與飢餓無助的……，《浪浪的幸福四季》著色書以這些故事為背景，將每個悲傷、心痛與惋惜的瞬間，轉換為光明、溫暖和幸福的畫面，但，讓浪浪們最感幸福的還是——有個安穩睡覺的「家」。

也許你有個毛孩家人，也許你是愛狗或愛貓人士，也許你是單純喜歡書裡每一幅幸福的畫面而擁有此書，現在，你可以拿起手邊的上色工具，了解簡單的配色技巧後，隨著四季色彩的變幻，與我一起進入著色的美好境界。

願這世上再也沒有被遺棄的生命，落實晶片登記結紮，領養代替購買。

01
毛孩的配色

汪星人與喵星人的毛色千變萬化，每一個毛孩都是獨特的存在。本書示範較常見的配色且多以大地色系為主，從白色系、暖暖的橘紅棕色系與深黑灰色系，到帶有紋理的虎斑色系或塊狀斑點色系，你可依配色需求與喜好進行著色。

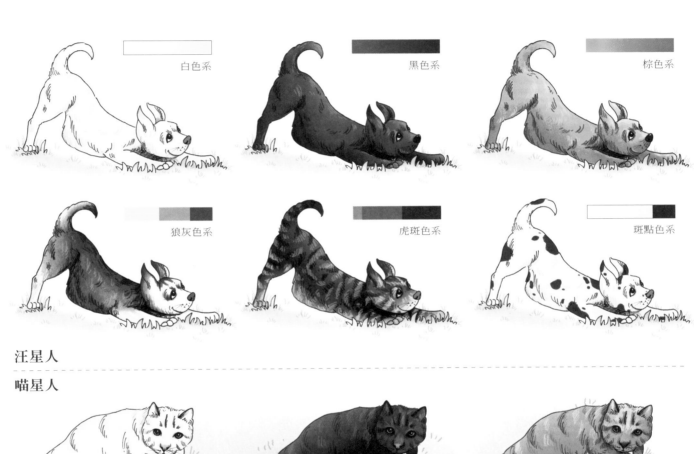

白色系

黑色系

棕色系

狼灰色系

虎斑色系

斑點色系

汪星人

喵星人

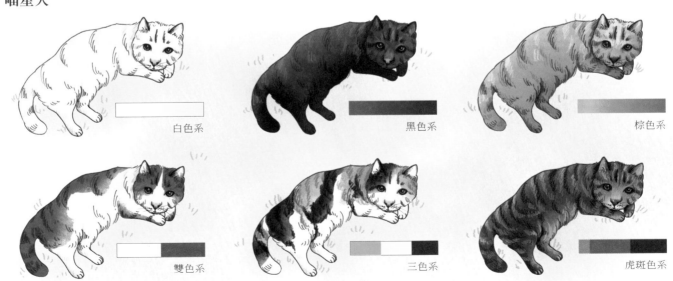

白色系

黑色系

棕色系

雙色系

三色系

虎斑色系

02
冷暖配色法

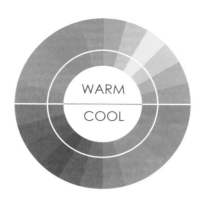

色彩也有溫度嗎？是否可以計量呢？

其實冷暖色的概念是來自於每個人心中對色彩的感知，寒冷、平靜、安靜就會想起藍色，炎熱、火焰、熱情就會想起紅色，集合大部分人對於色彩的感知，就可以得到一個客觀的認定。

如果把色盤一分為二，上半部由黃綠到橙紅為暖色，下半部從藍綠到紫紅為冷色，然而該由哪裡將色盤剖半或許會有爭議，因為每個人的認定皆不同，沒有標準答案。

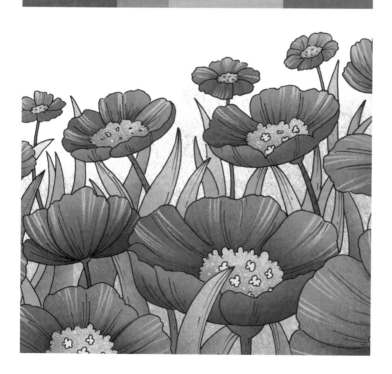

冷色搭配

想表現或暗示神祕、憂傷、清冷、黑暗、寧靜……等情緒感知時，可以選用以冷色調為主的色彩搭配。

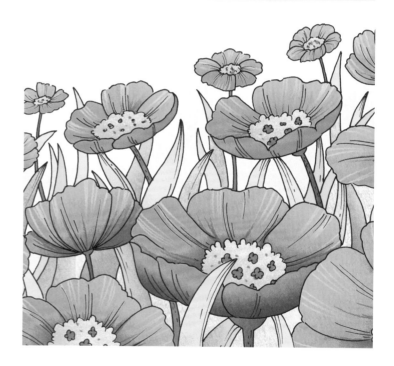

暖色搭配

表現溫馨、活力、正向、美味、可愛……等情緒感知時，可選用暖色調為主的色彩搭配。上圖中，你會看到左圖與右圖都用到了綠色調，綠色調是一個遊走於冷暖之間的色調，帶有黃色的綠相對更靠近暖色。

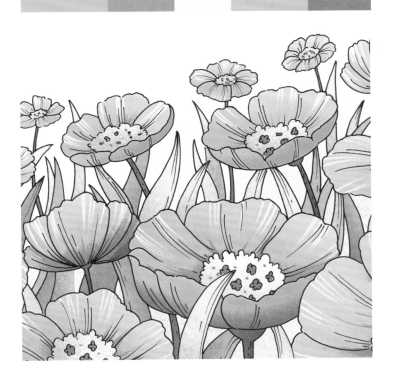

冷暖色交錯搭配

冷暖色同時出現是一種常見的配色手法，可在畫面中產生互補作用，在非常灰調的背景與葉子中，可將花朵襯托得更加嬌豔動人。

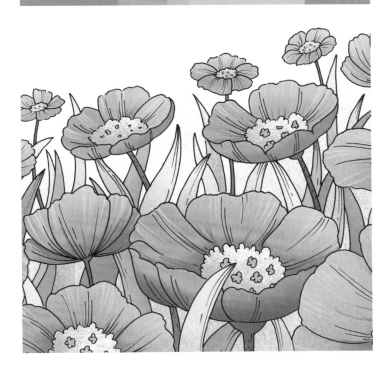

撞色搭配

撞色也是一種冷暖色交錯的搭配手法，將兩個彩度相近的冷暖對比色，以接近的面積比例配置，可以使畫面更鮮活。

03
強調色配色法

在畫中，凡有一小區塊的顏色明顯不同於其餘顏色者，即為強調色。當你特別想突顯畫面中某個主角時，可以在一片灰色或墨色中，畫龍點睛式的以高彩度或明亮的顏色去突顯，而強調色運用的重點則在於色彩比例的把握。

暖調互補色的強調

強調色通常用互補色或接近互補色，可以是不同彩度的互補，也可以是對比色的互補。右邊示範圖為橙紅色金魚與藍綠色調荷葉的互補。

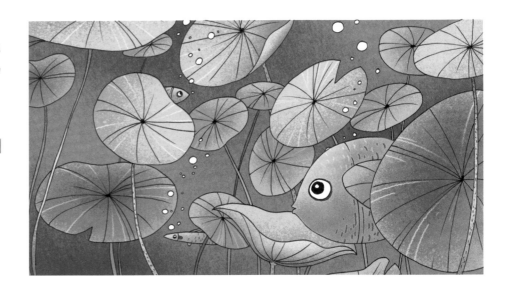

冷調互補色的強調

強調色不只用來作為趣味的焦點，也可在整幅畫中當調味料來加，讓大範圍沒有變化的色調得到紓解與平衡。

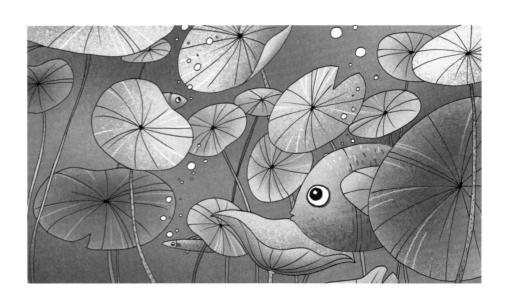

彩度不同的強調

不同彩度的互補，強調色往往須比畫中其餘顏色的
彩度高，最常見的即是在一片灰黑的墨色中點綴些
許的色彩。

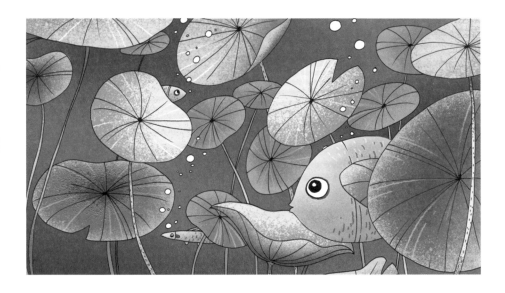

比例分布的重要性

強調色通常使用於畫面的焦點，而不同的焦點分布更會影響最後呈現的效果，下圖就將焦點
做三種不同效果的呈現。這樣的比較沒有對錯，反而呈現了三種不同的畫面語言。

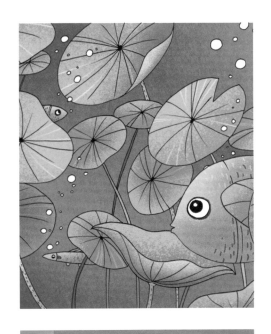

強調大魚的存在感

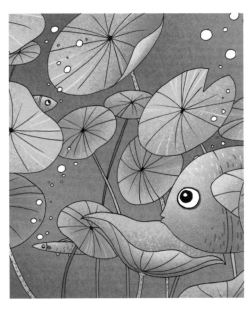

強調小魚在角落竊竊私語的對話感

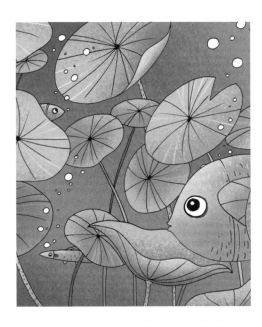

強調三隻魚在畫面中的平衡感

04
三色組合配色法

三色組合是從選擇三個顏色開始，這三個顏色不局限在高彩度的顏色上，也許其中兩個顏色為全彩度，第三個顏色則柔和一些，且這三色在畫面中也可以有自己的一系列變化色。例如，以下示範圖中有藍色系、黃橙色系、綠色系，且各自色系皆有不同的彩度和亮度變化。

動感的三色配
動感、有活力的氛圍大多以飽合度高的對比色來表現。

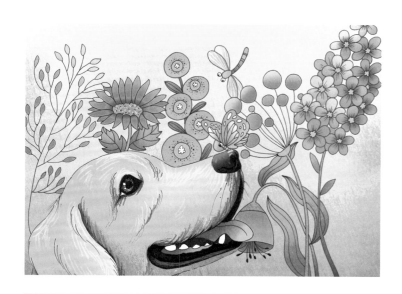

溫馨的三色配

溫馨的氛圍大多以暖色為主調，再搭配一些冷色調來平衡。

清新的三色配

選擇較多飽和度低、明度高的三色組合時，畫面即可呈現清新又舒爽的氛圍。

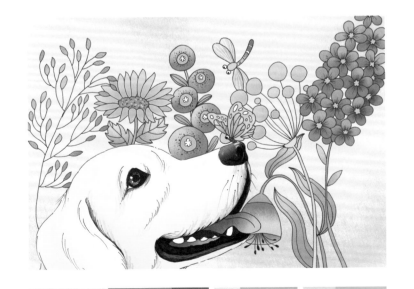

05
四季的顏色

本書將主題區分為春、夏、秋、冬四季展開，不同季節都有其代表的色彩，下圖示範的是不同季節下的配色參考，你可依照個人對畫面的感受及前面學習到的配色技巧，愉快的進入療癒的著色之旅。

SPRING 春

春天是繁花盛開的季節，可將各種繽紛、輕柔的色彩放置其中，再以藍綠色調中和畫面中可能會產生的雜亂感。

SUMMER 夏

夏天是一個綠意盎然的季節，也是遊泳、戲水的好時機，這時特別適合用各種明度、彩度較高的綠色、藍色表現熱帶雨林中生機勃發的氛圍，還可以加入高彩度的黃、橙、紅色點綴。

AUTUMN 秋

秋天是一個豐收的季節，也是由夏季轉化到冬季的過渡期，有許多原本生意盎然的綠葉轉化為各種楓紅色調，而這樣的黃、橙、紅、咖啡色調特別會讓人聯想到各式美食。

WINTER 冬

冬季總是帶著寒意的冷色調，下過雪後的世界往往是一片雪白與葉片落盡的深色樹幹，好在有一個溫暖的「聖誕節」帶來繽紛的色彩。

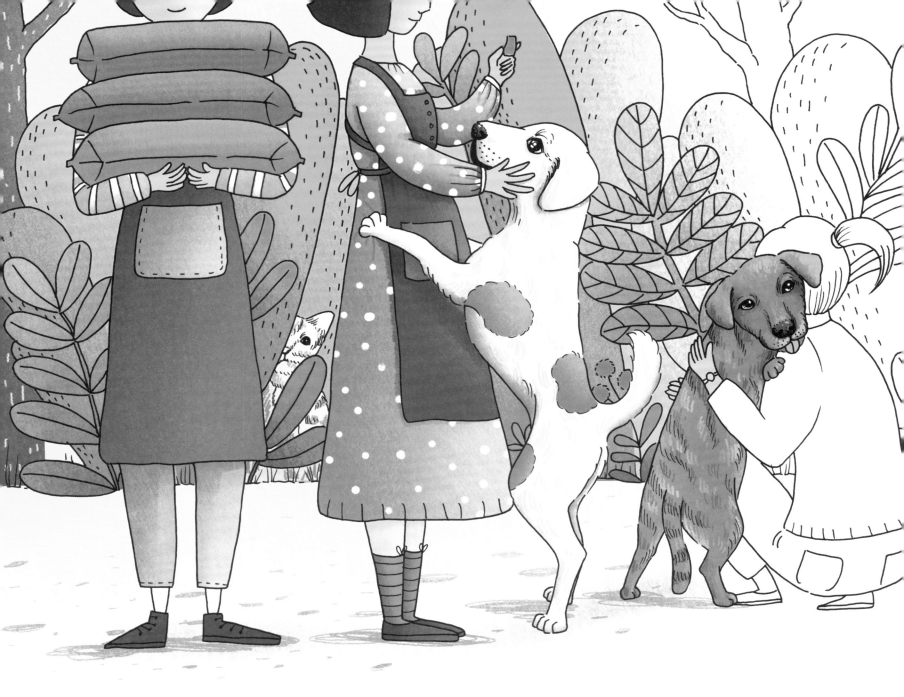

有這麼一群人，他們叫「愛媽、愛爸」。

我身邊有這樣一群人，他們散盡千金、上山下海，不分晝夜的風吹、日曬、雨淋，哪裡有流浪動物就往哪裡衝，為了那些剛出生就被丟棄的幼犬貓、生病無助的棄養老犬貓、各地動保處異地放養的結紮犬貓、不當飼養被栓在工廠戶外風吹日曬的看門犬、路邊車禍受傷的流浪犬貓……，他們避開人口密集處，只為尋找一個可以讓浪浪容身的避難所。

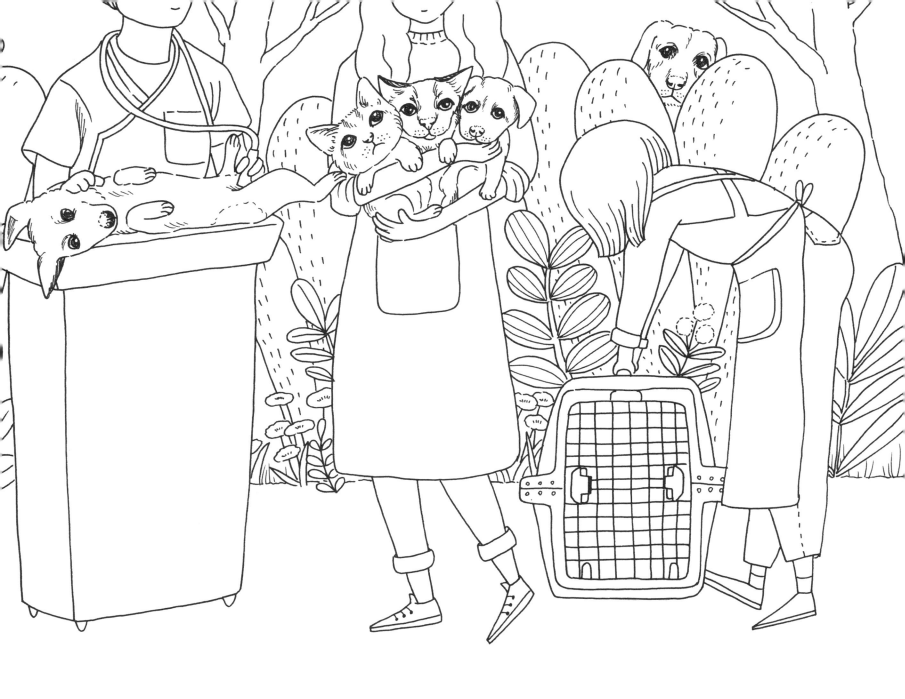

他們面對狗園龐大的場地租金、飼養人力、飼料物資與醫療開銷，中途飼養小幼犬四處擺攤送養，每日做著無聲的工作，竭盡心力為每個貓狗尋找一個最適合的「家」。如果有一天你在不知名的路上遇見他們，請給他們加油與鼓勵。

現在，你可以先拿起畫筆，和我一起尋找每個浪浪的幸福瞬間……

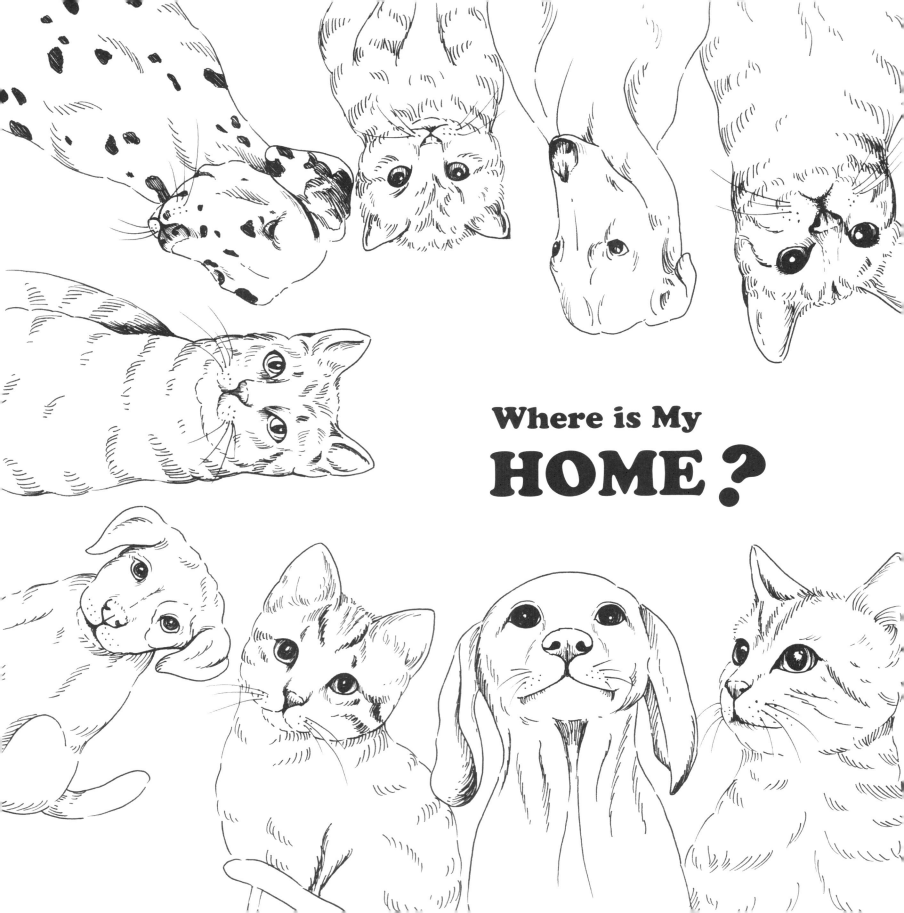

Where is My HOME ?

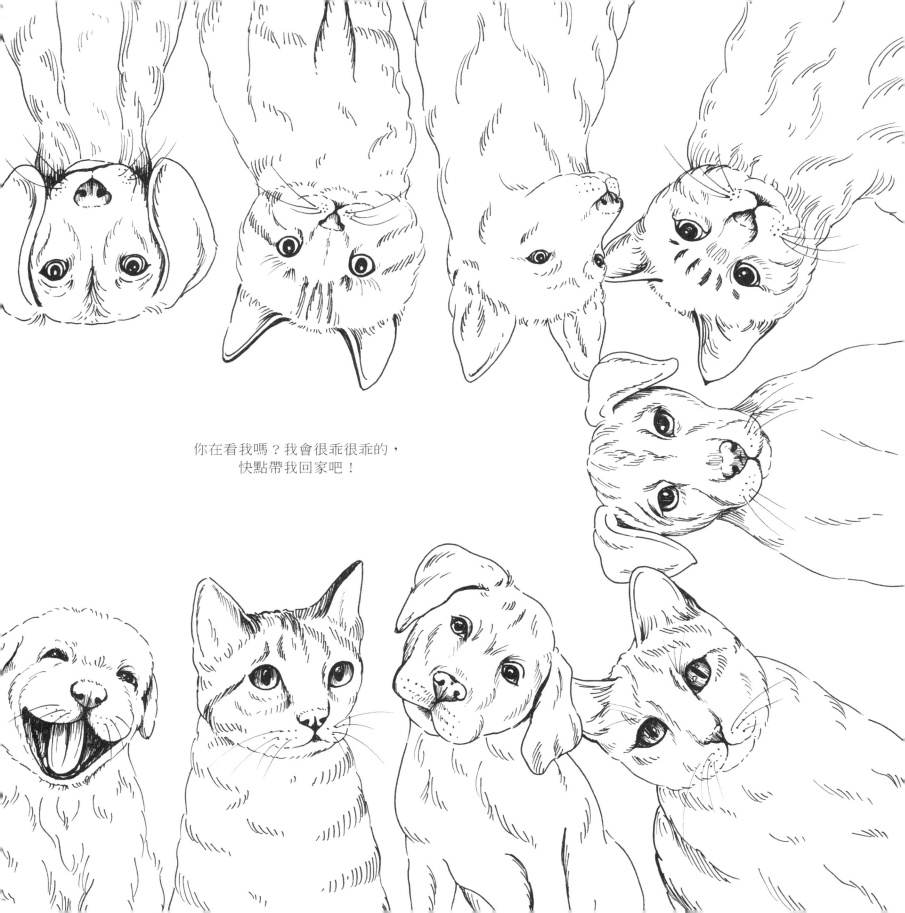

你在看我嗎？我會很乖很乖的，
快點帶我回家吧！

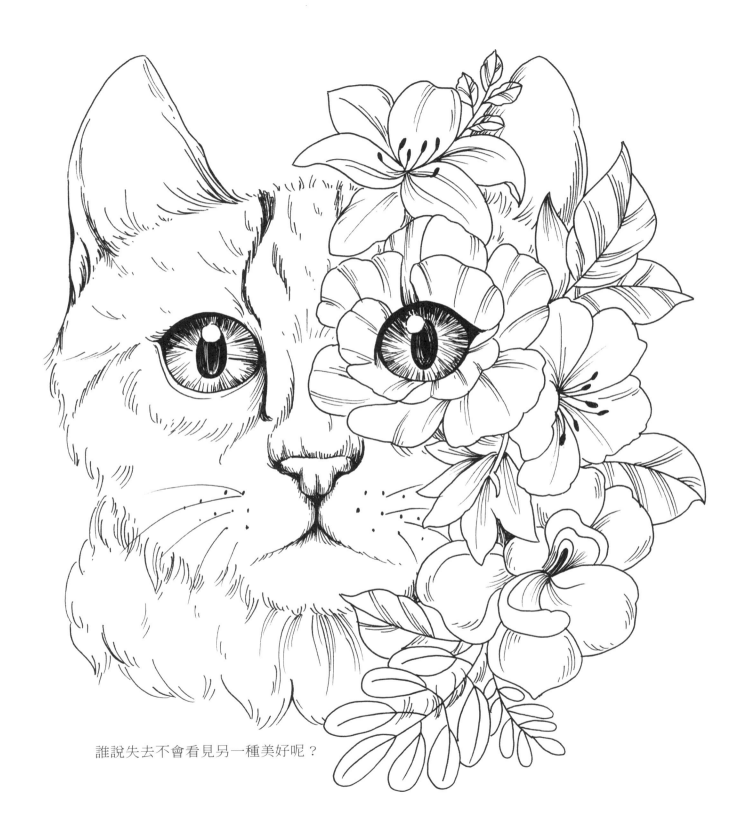

誰說失去不會看見另一種美好呢？

即使失去也能一如既往的奔向自由……

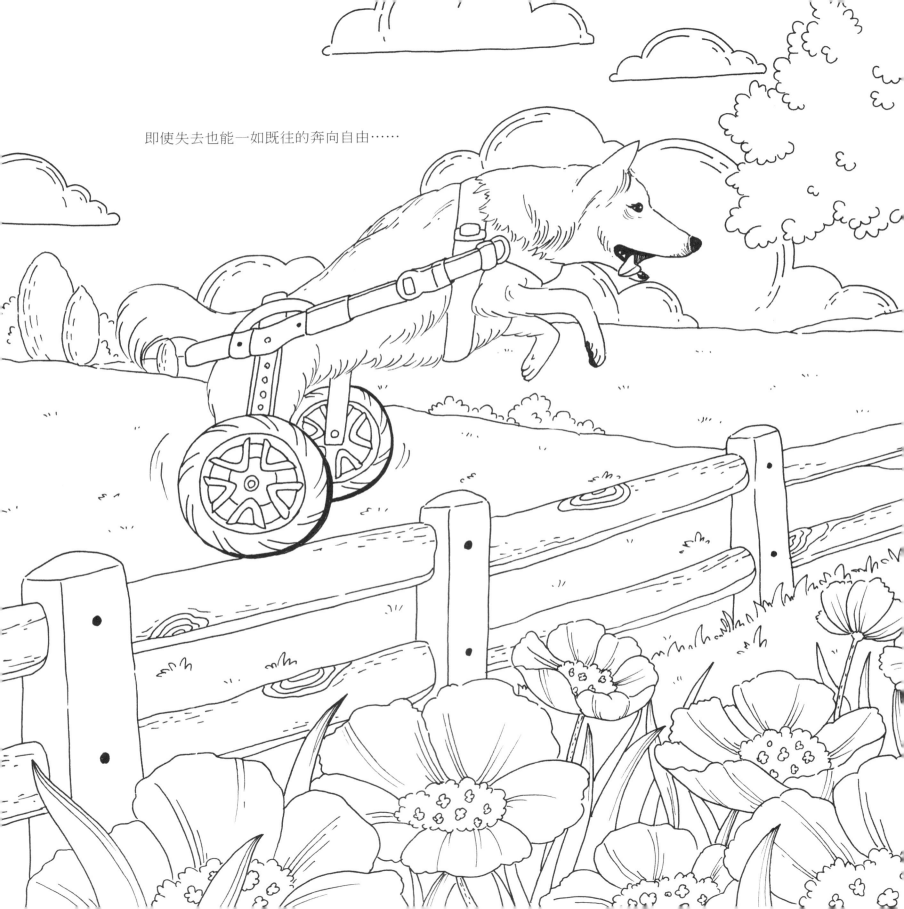

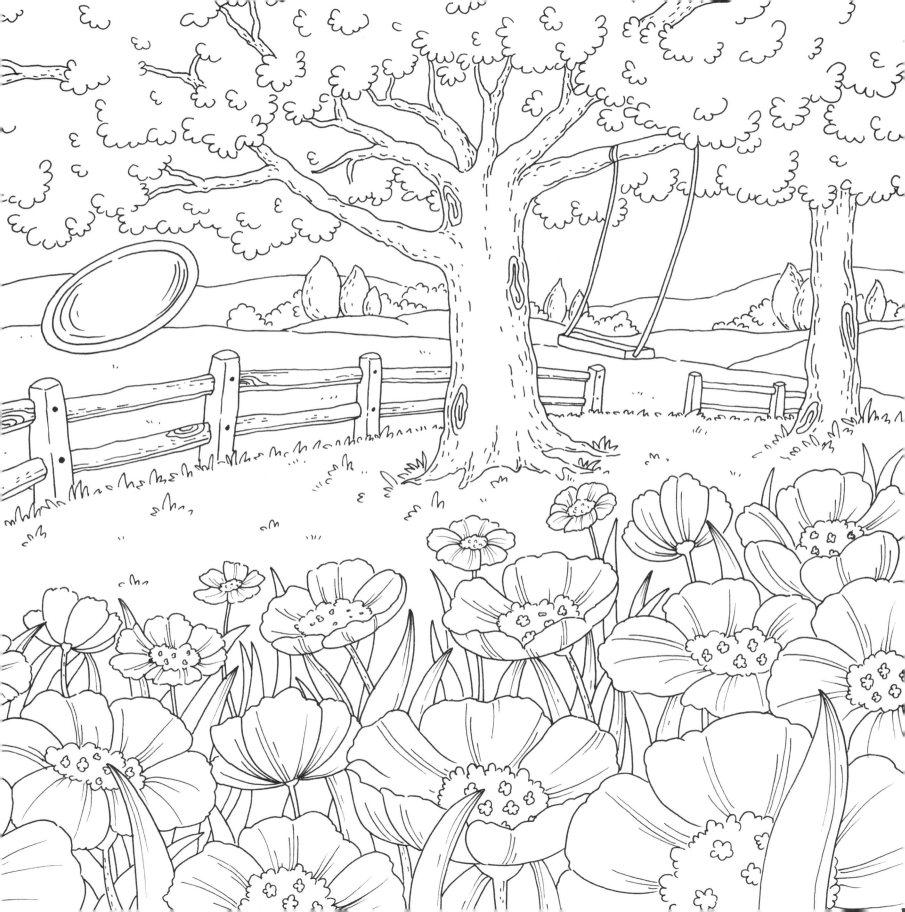

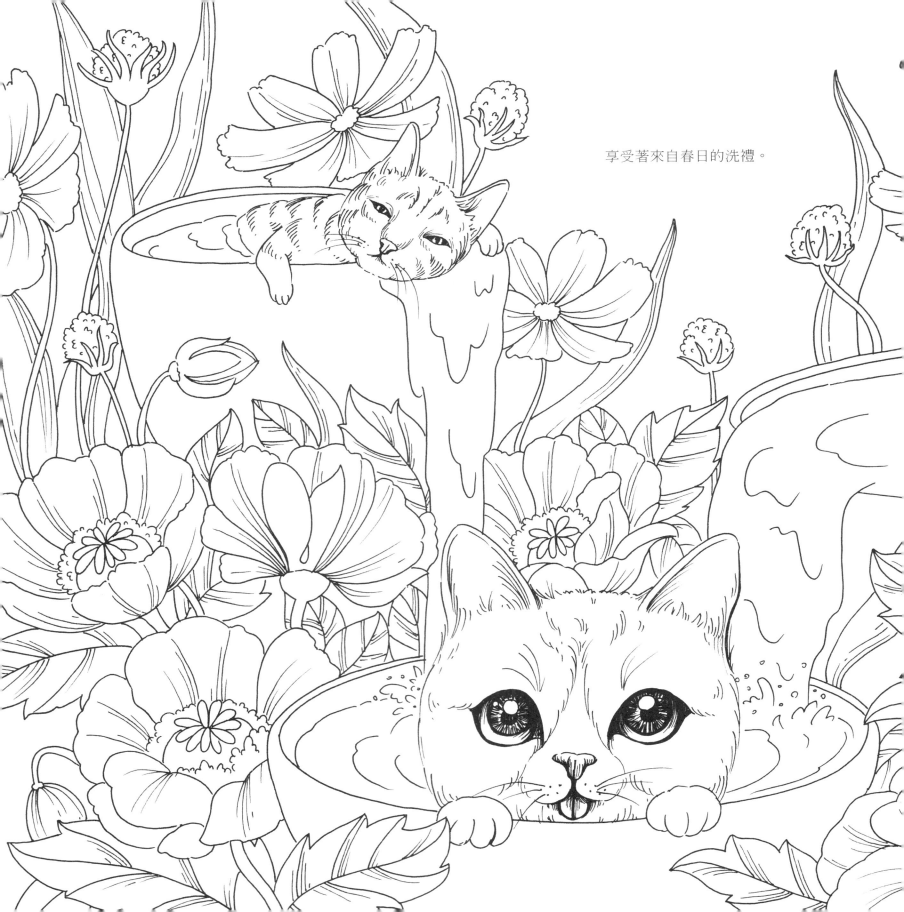

享受著來自春日的洗禮。

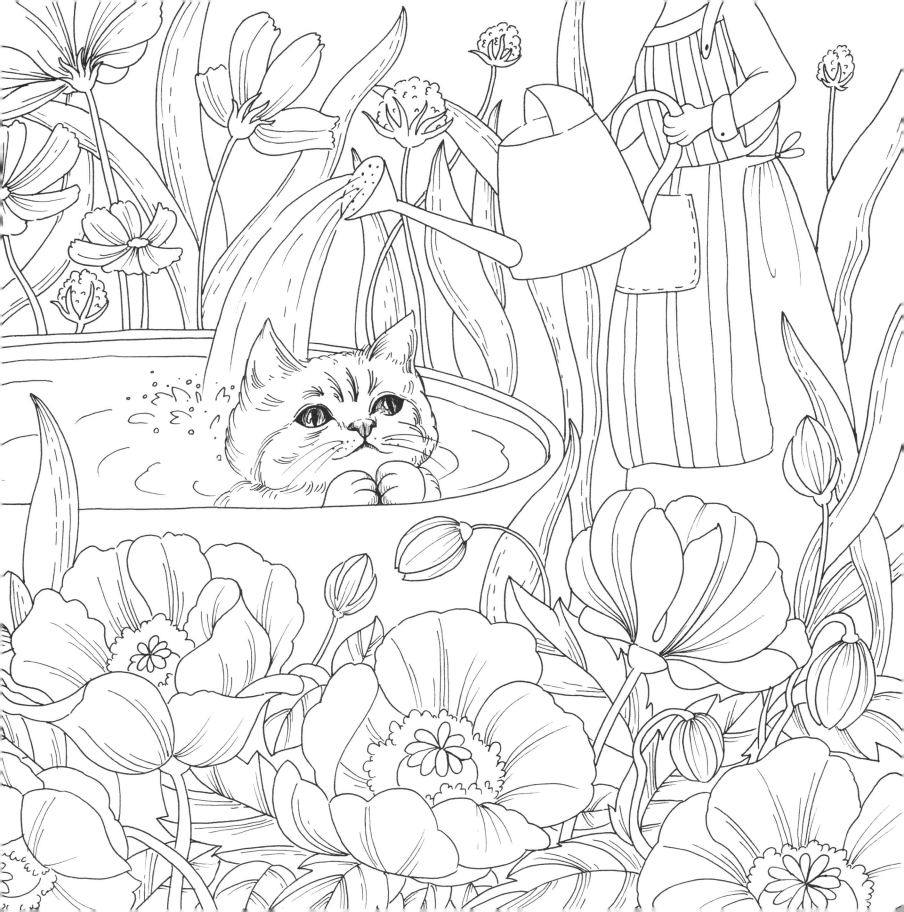

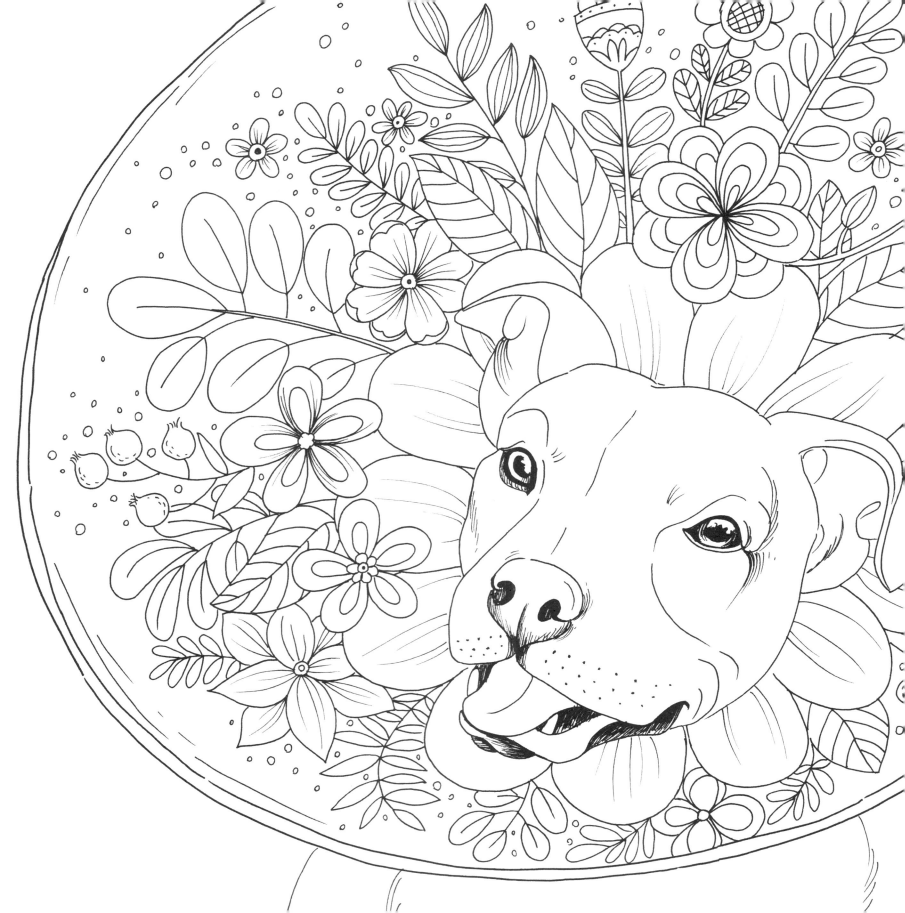

就算受了傷也要燦爛綻放。

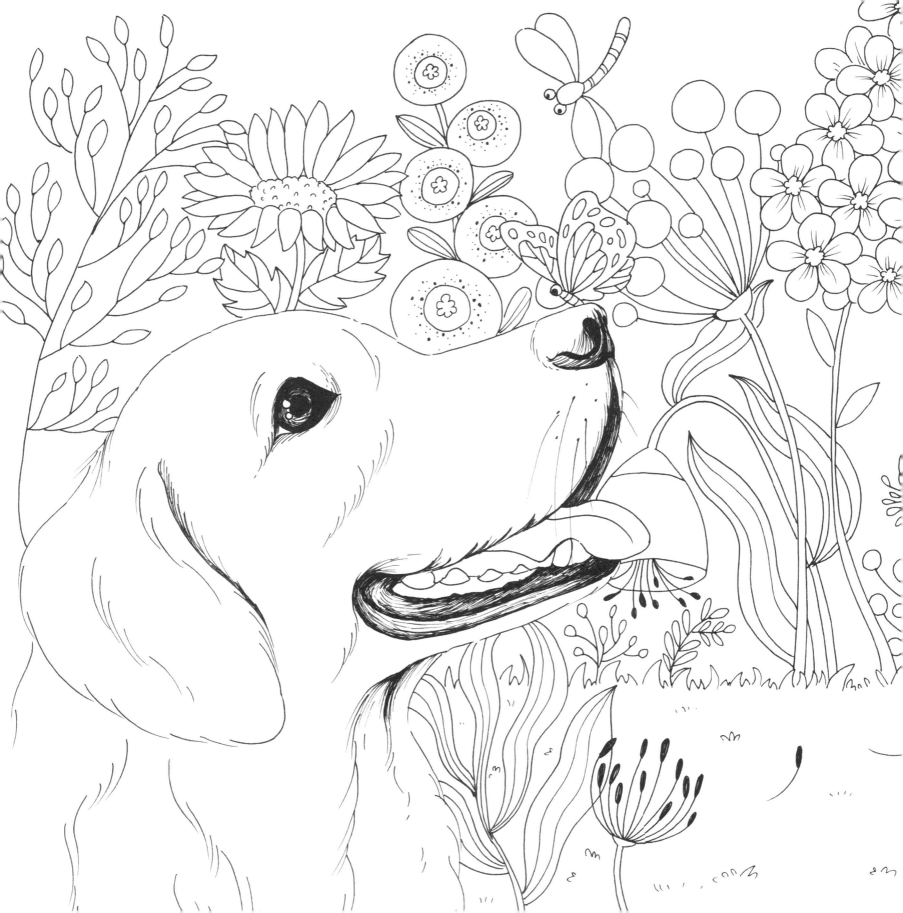

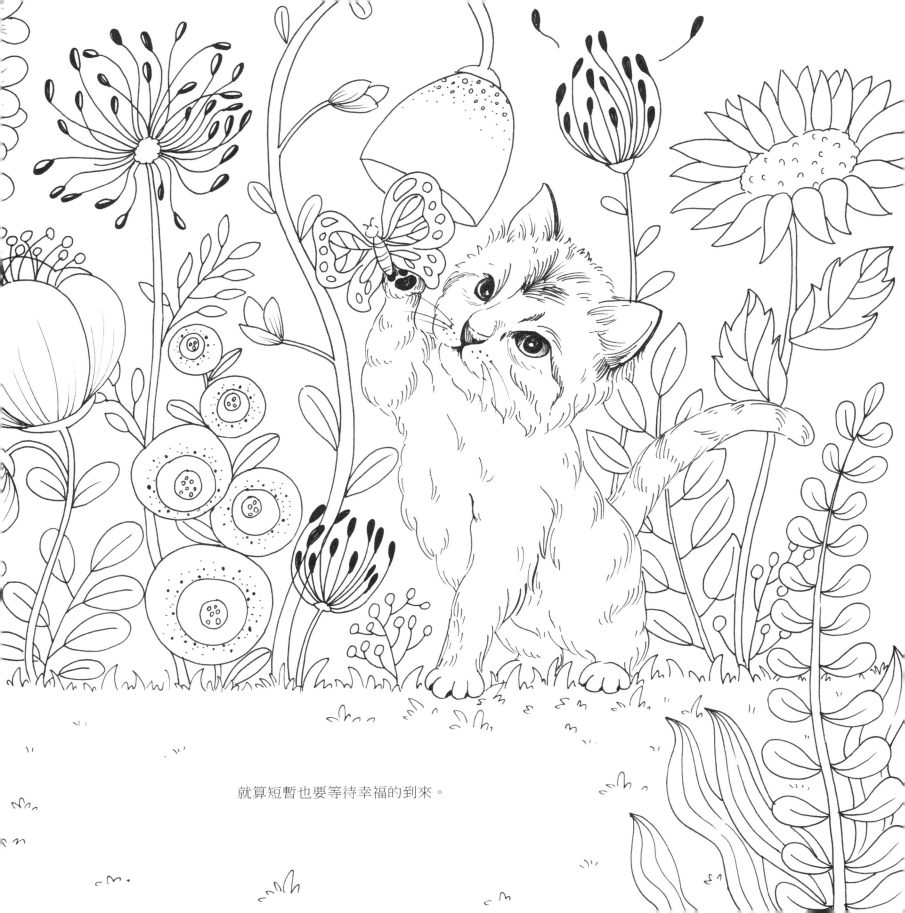

就算短暫也要等待幸福的到來。

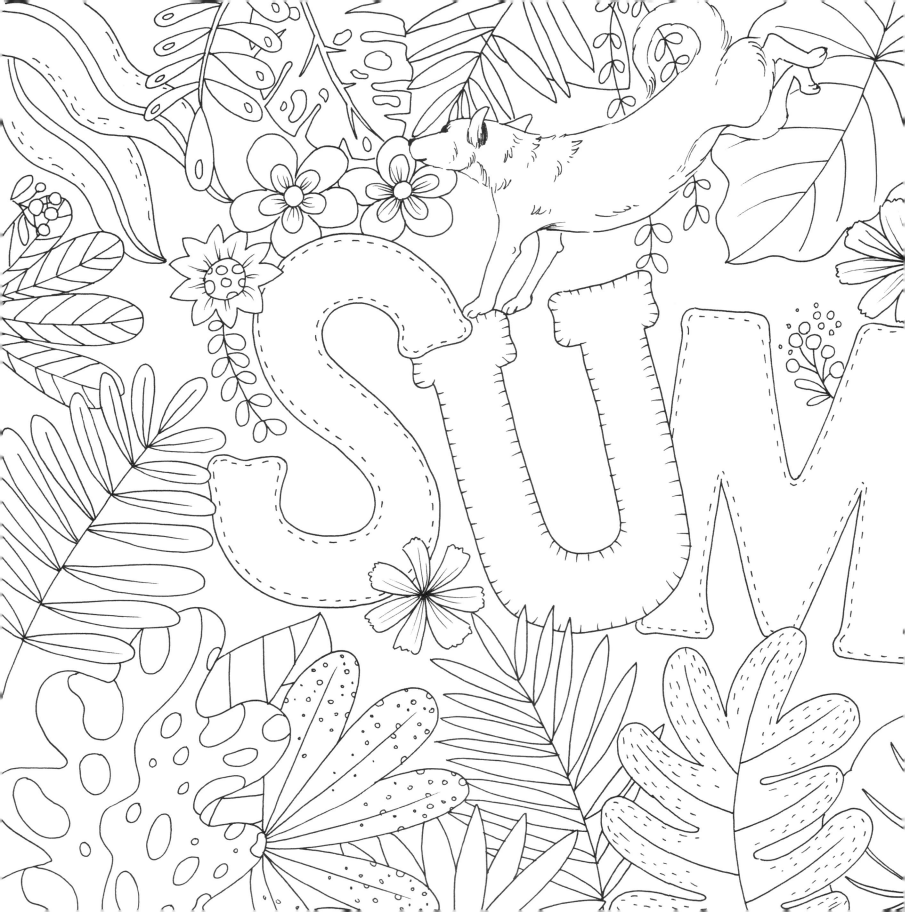

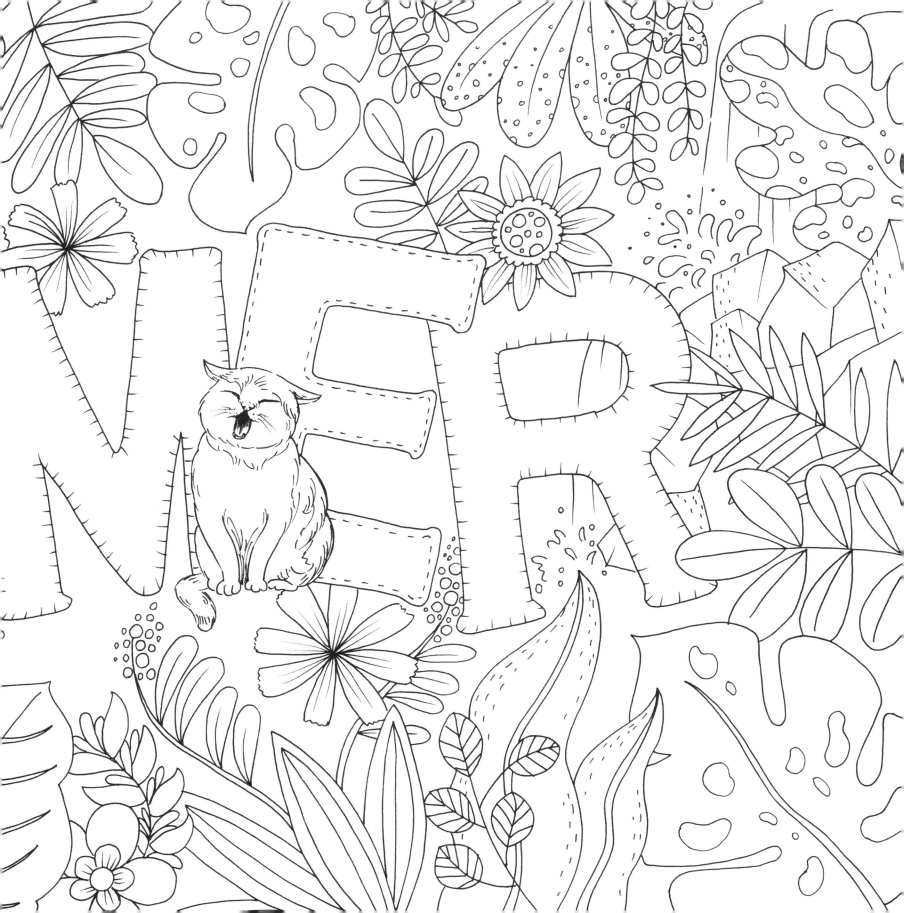

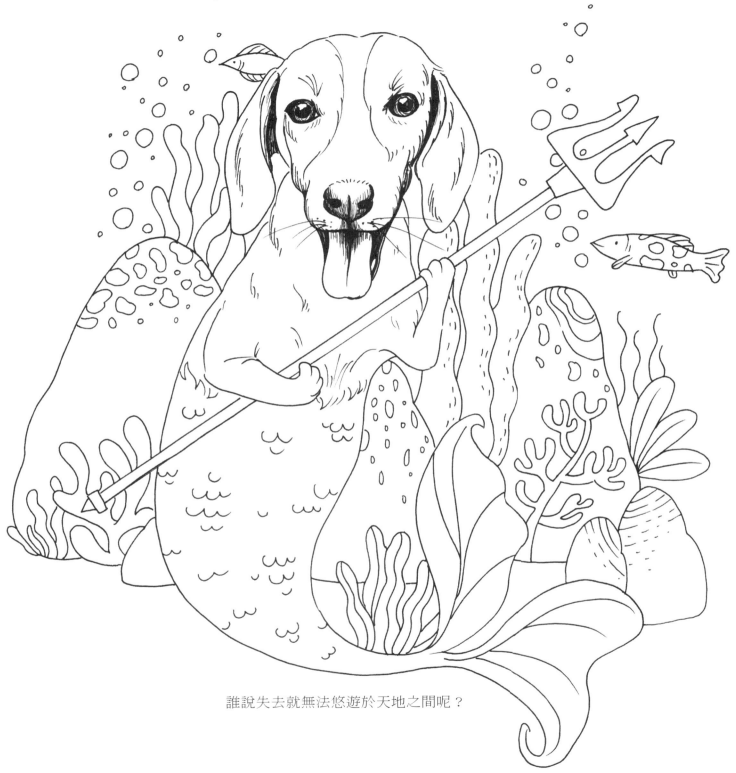

誰說失去就無法悠遊於天地之間呢？

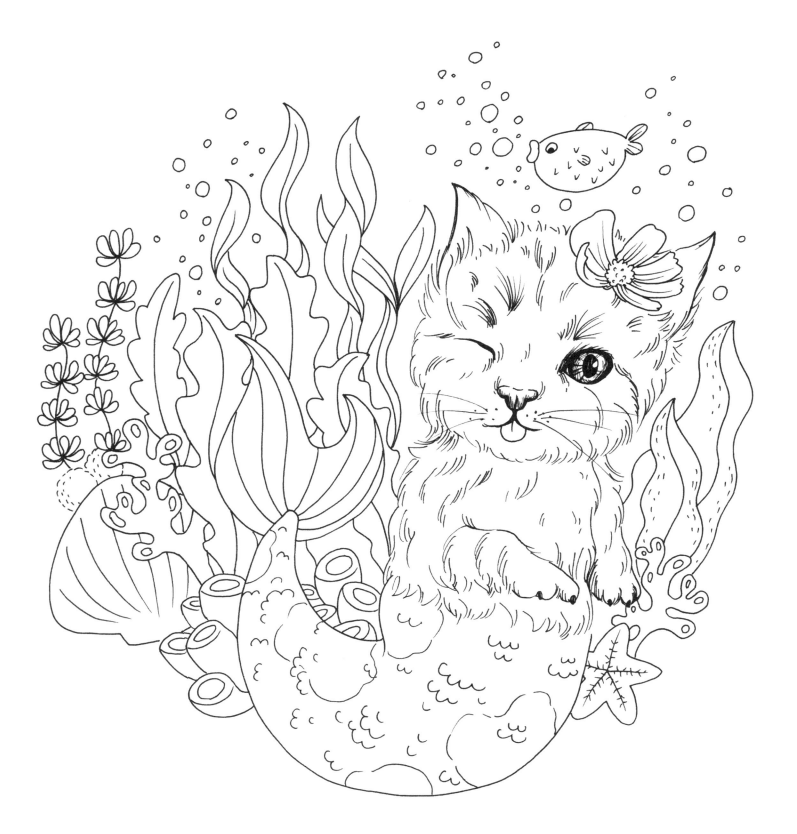

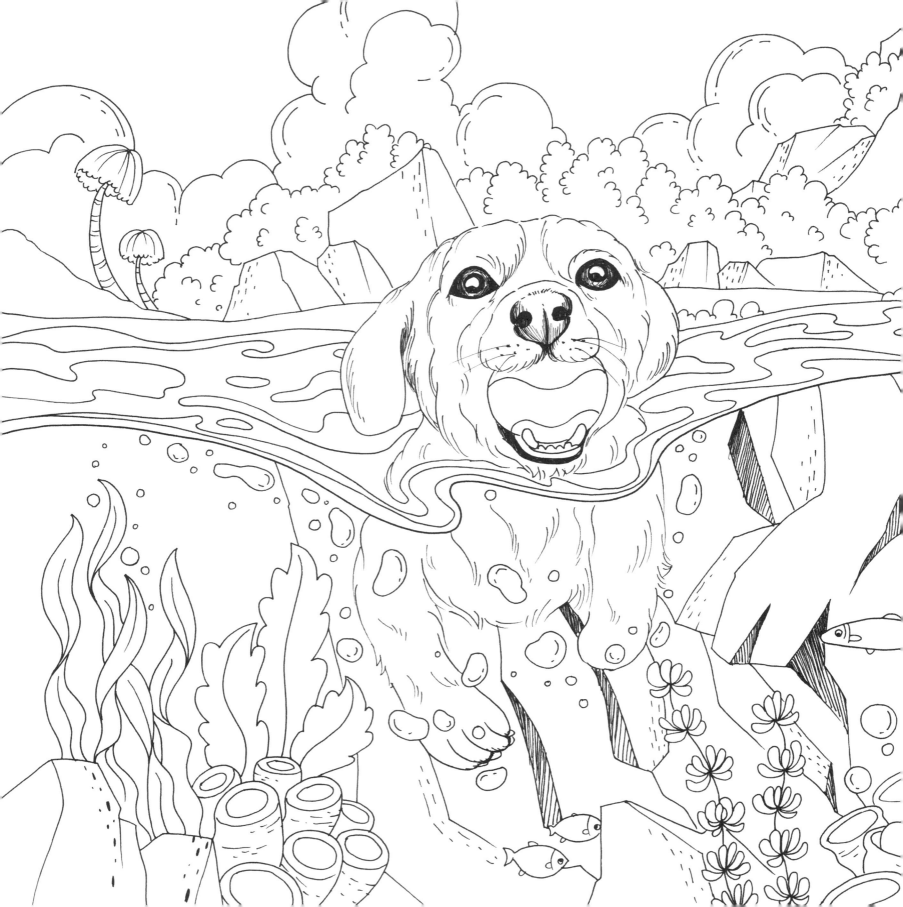

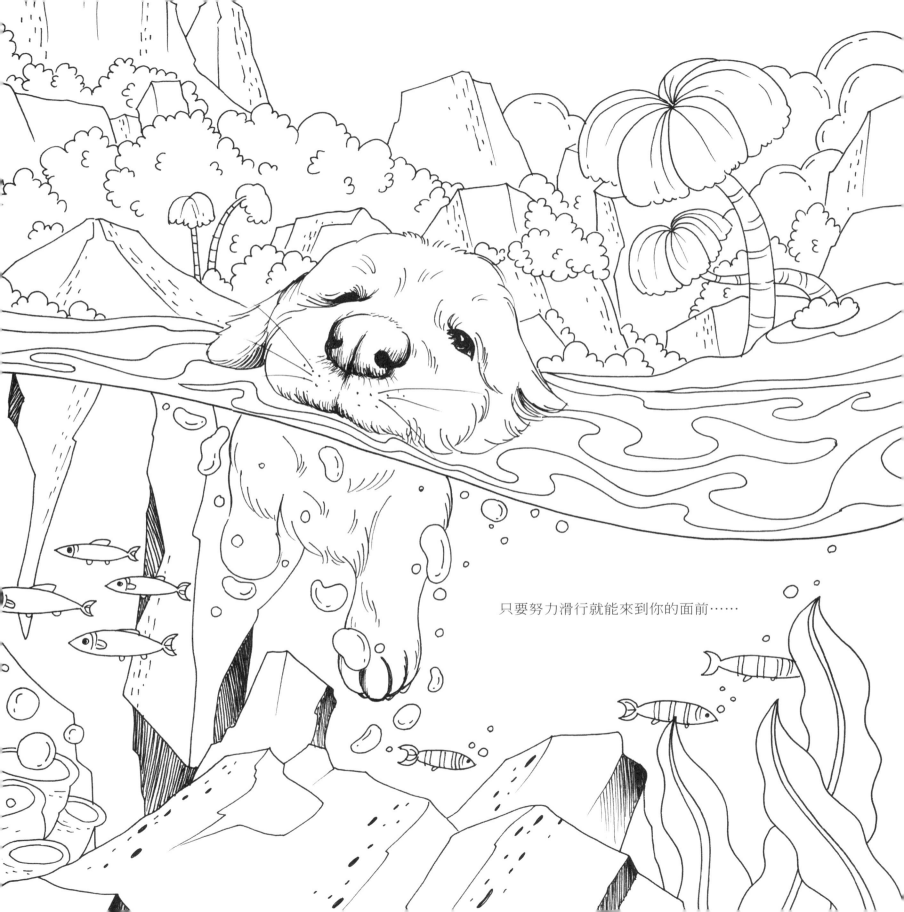

只要努力滑行就能來到你的面前……

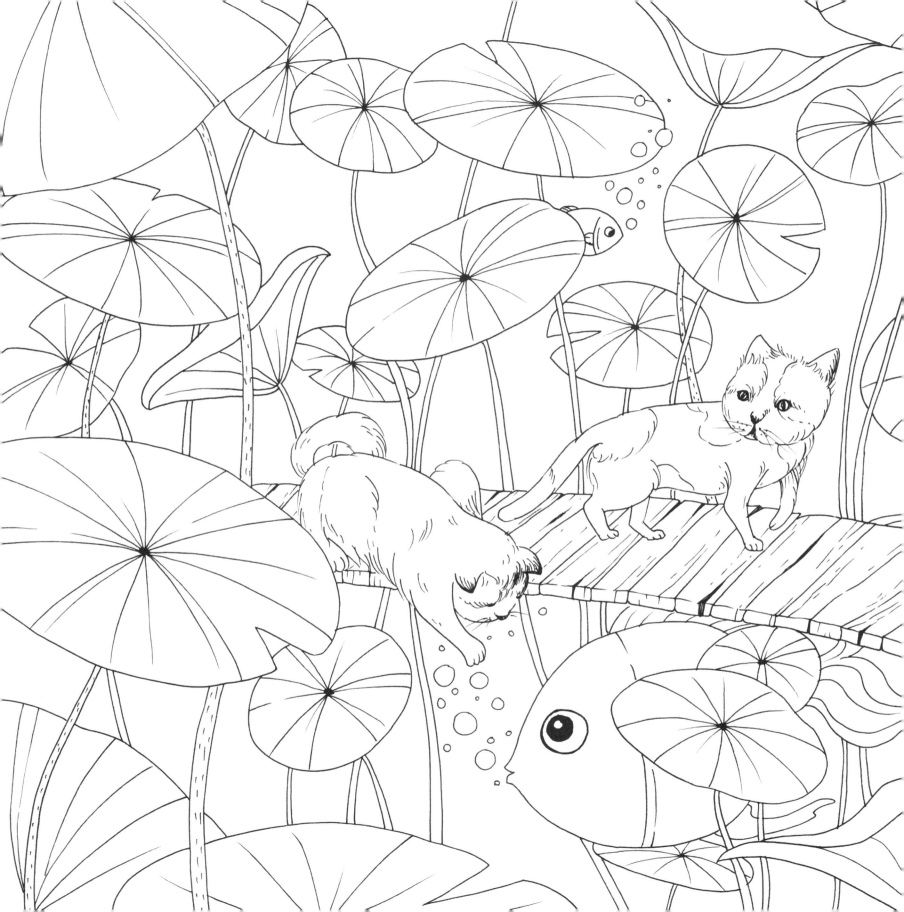

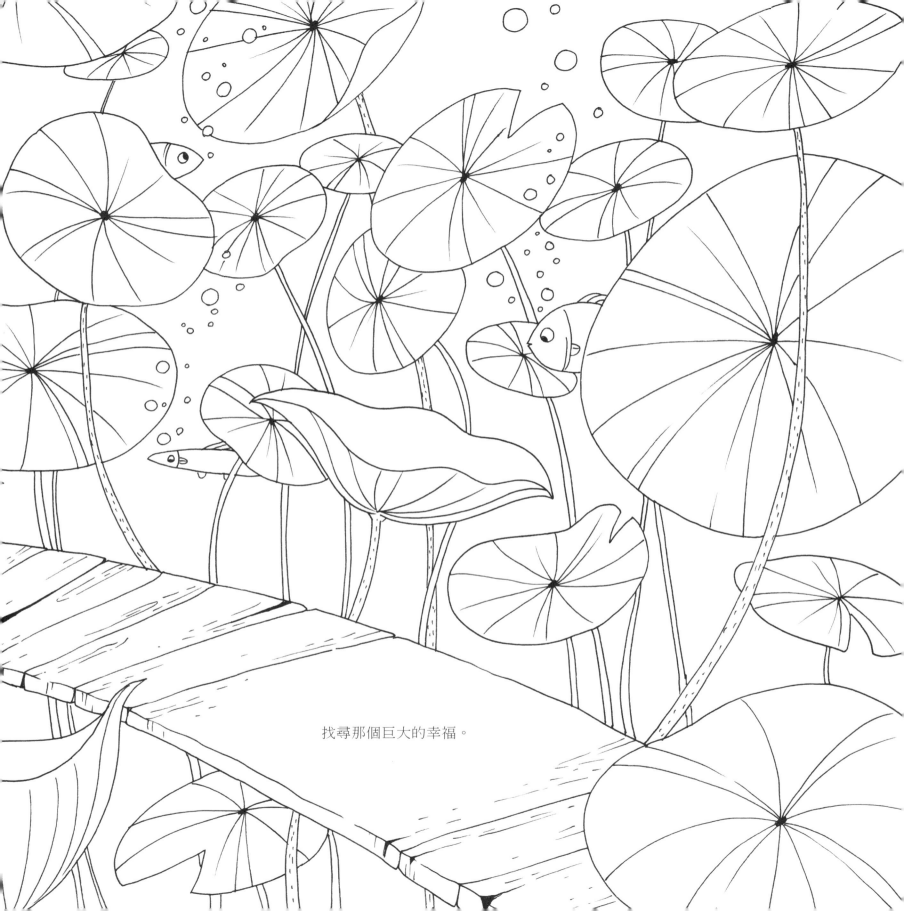

找尋那個巨大的幸福。

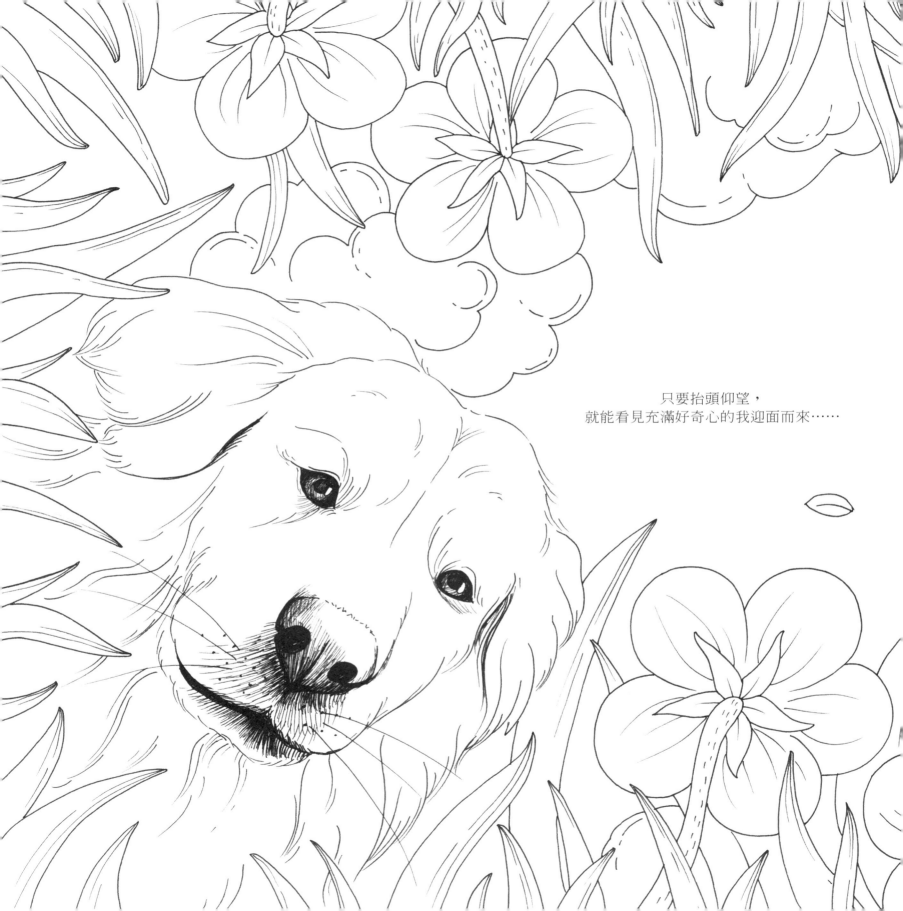

只要抬頭仰望，
就能看見充滿好奇心的我迎面而來……

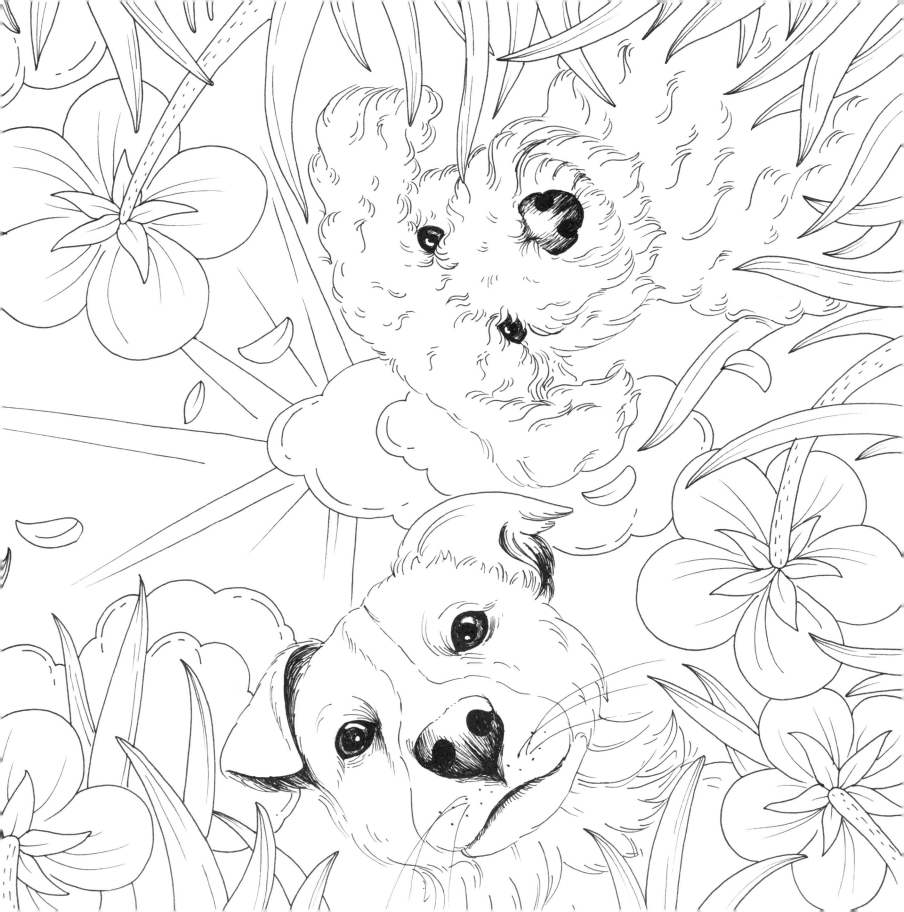

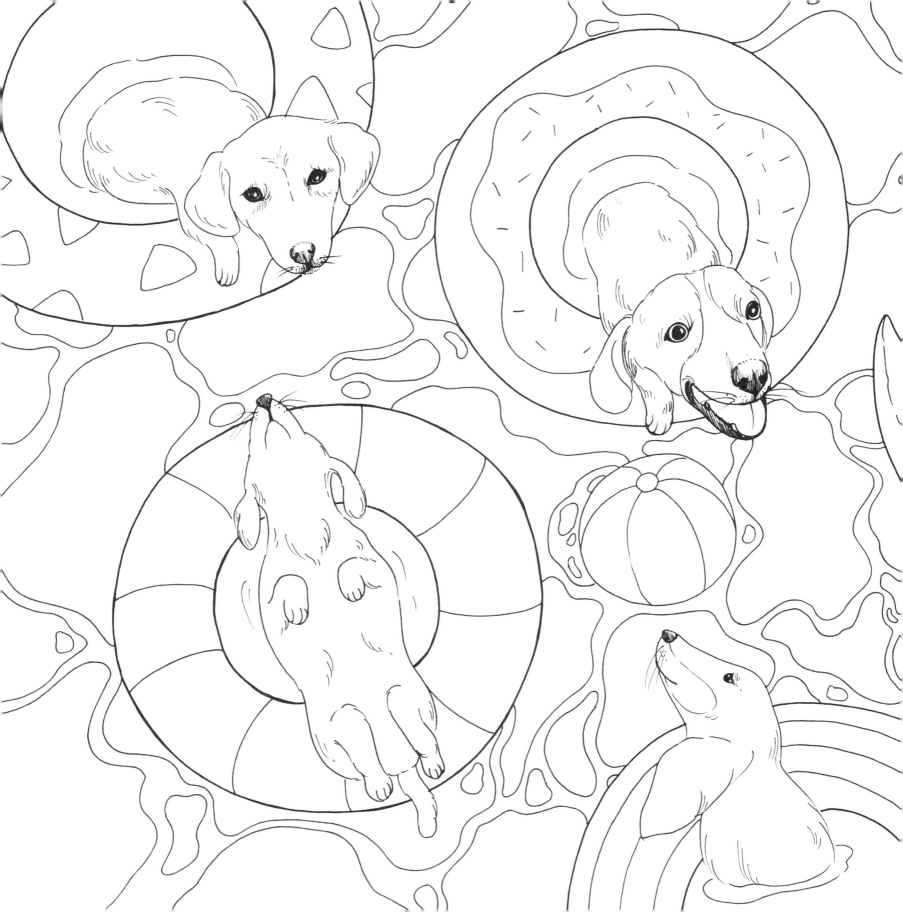

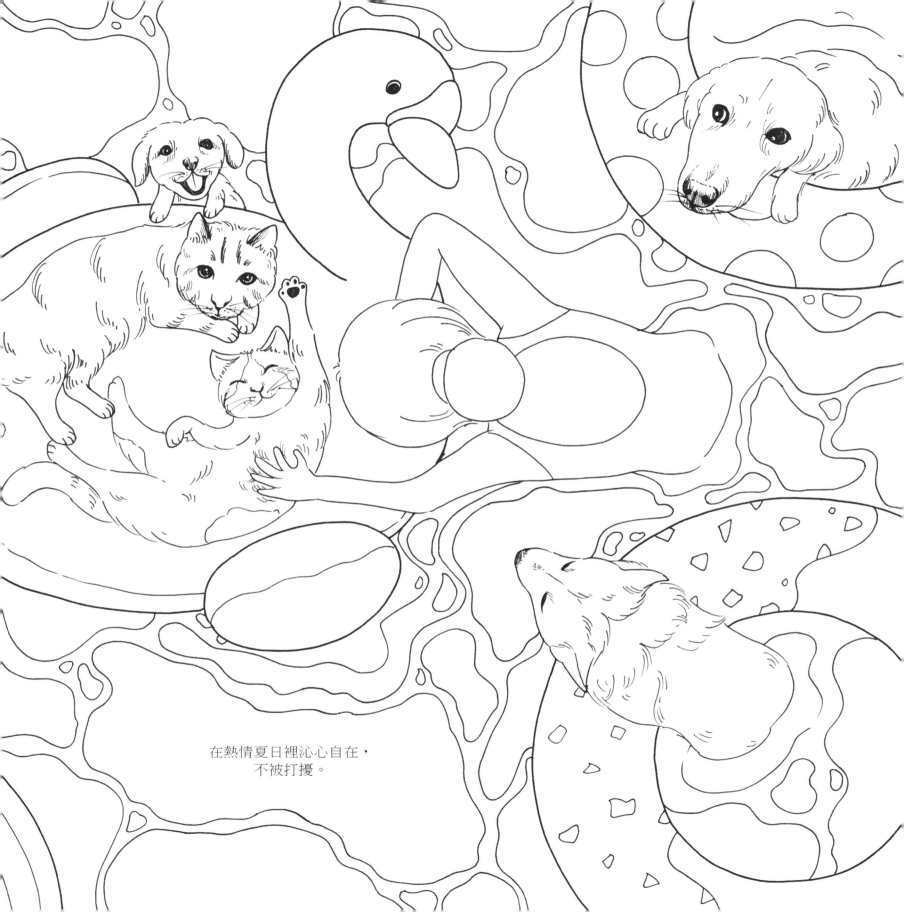

在熱情夏日裡沁心自在，
不被打擾。

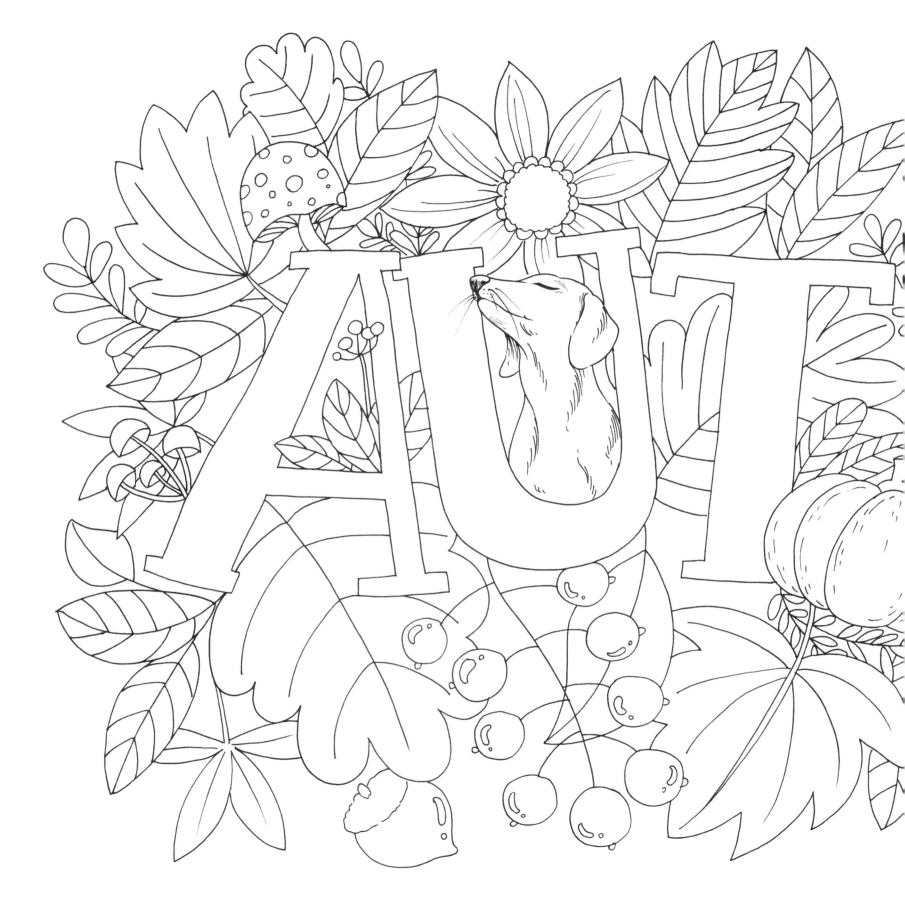

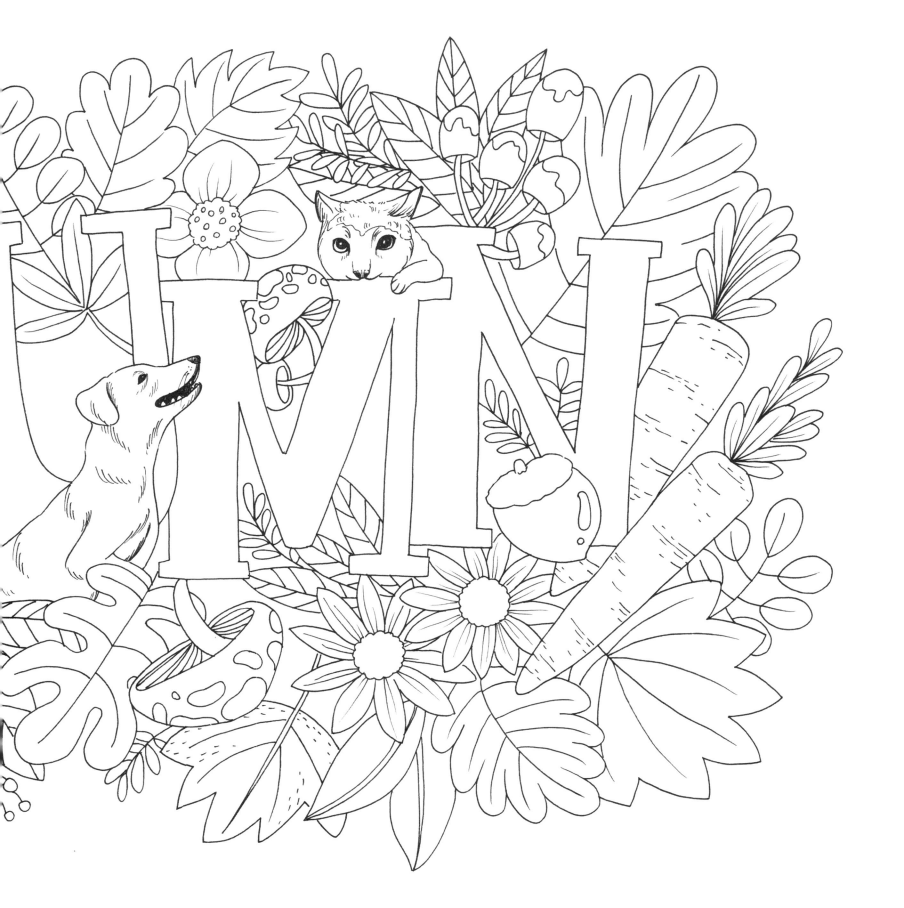

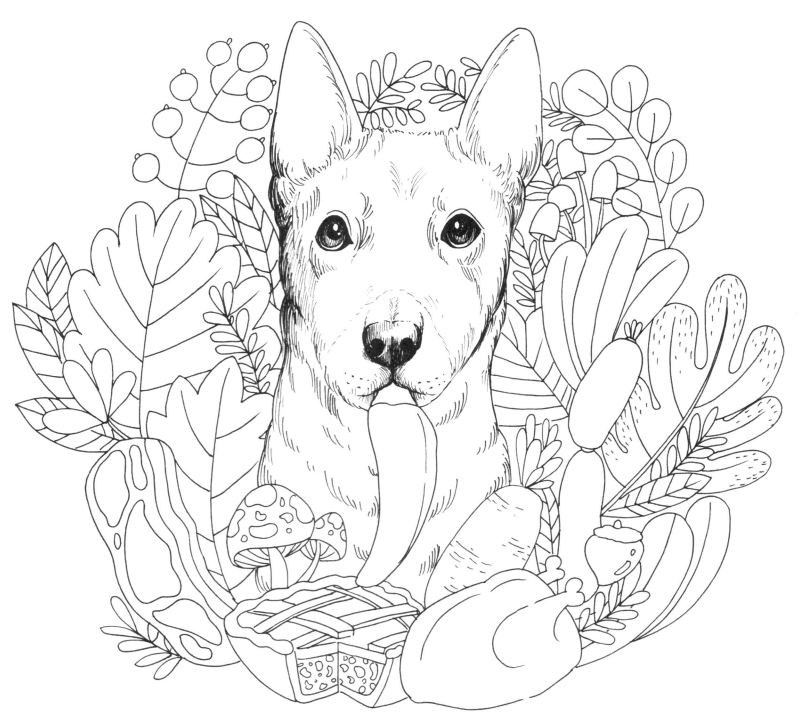

我可以獨享你的愛嗎？

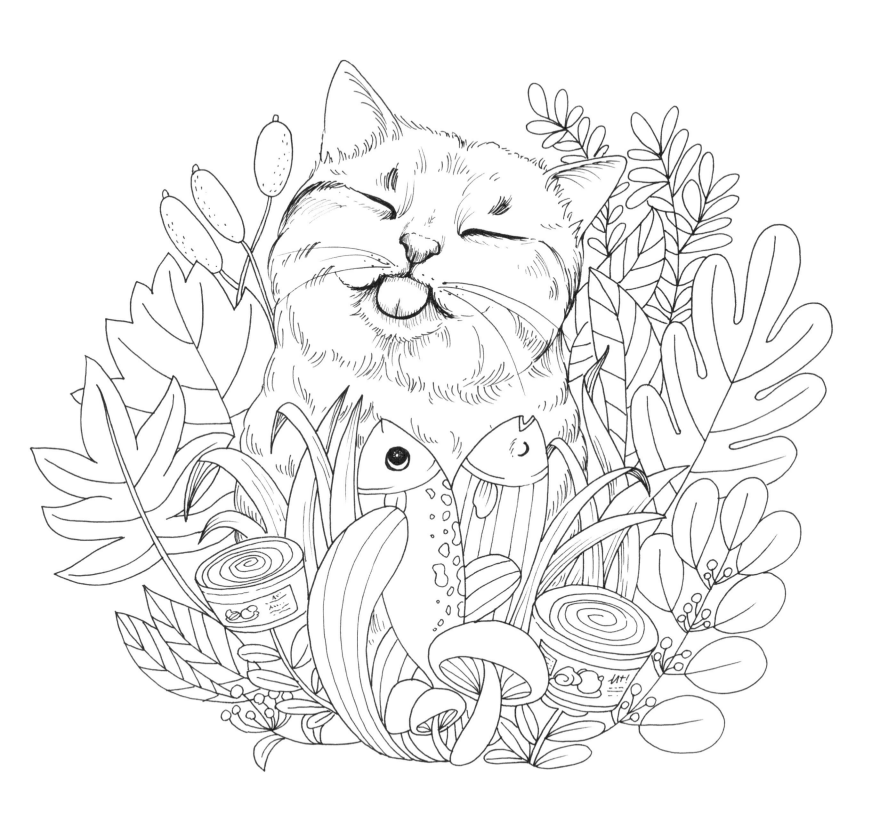

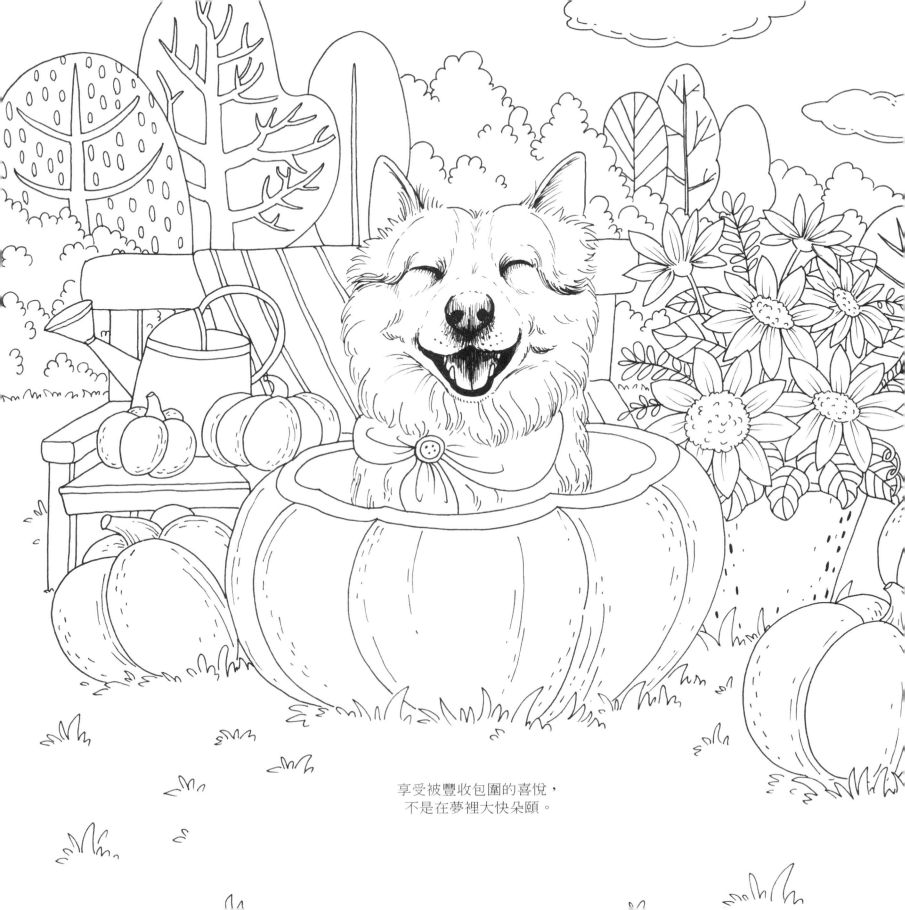

享受被豐收包圍的喜悅，
不是在夢裡大快朵頤。

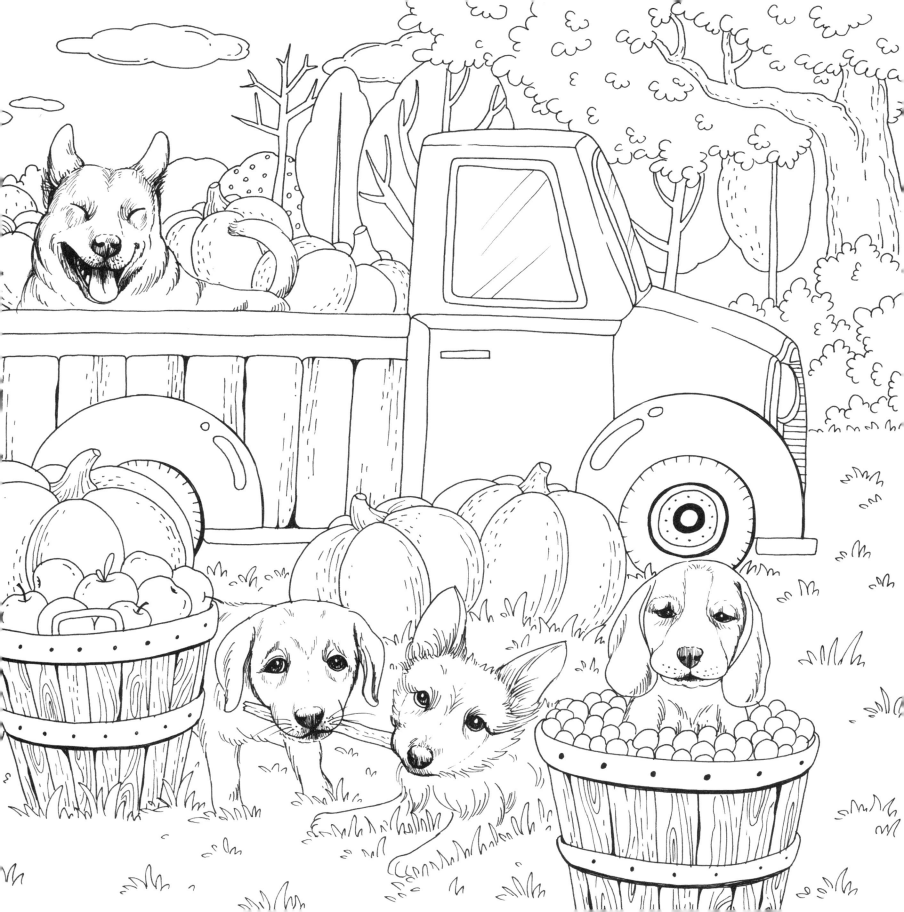

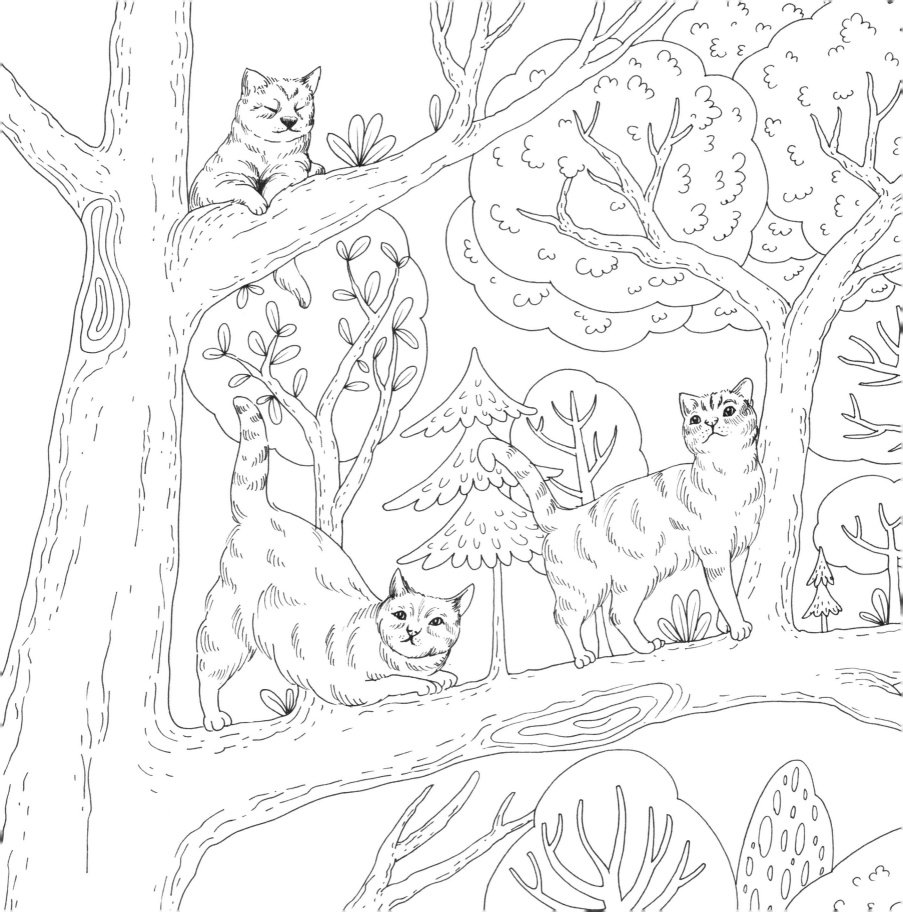

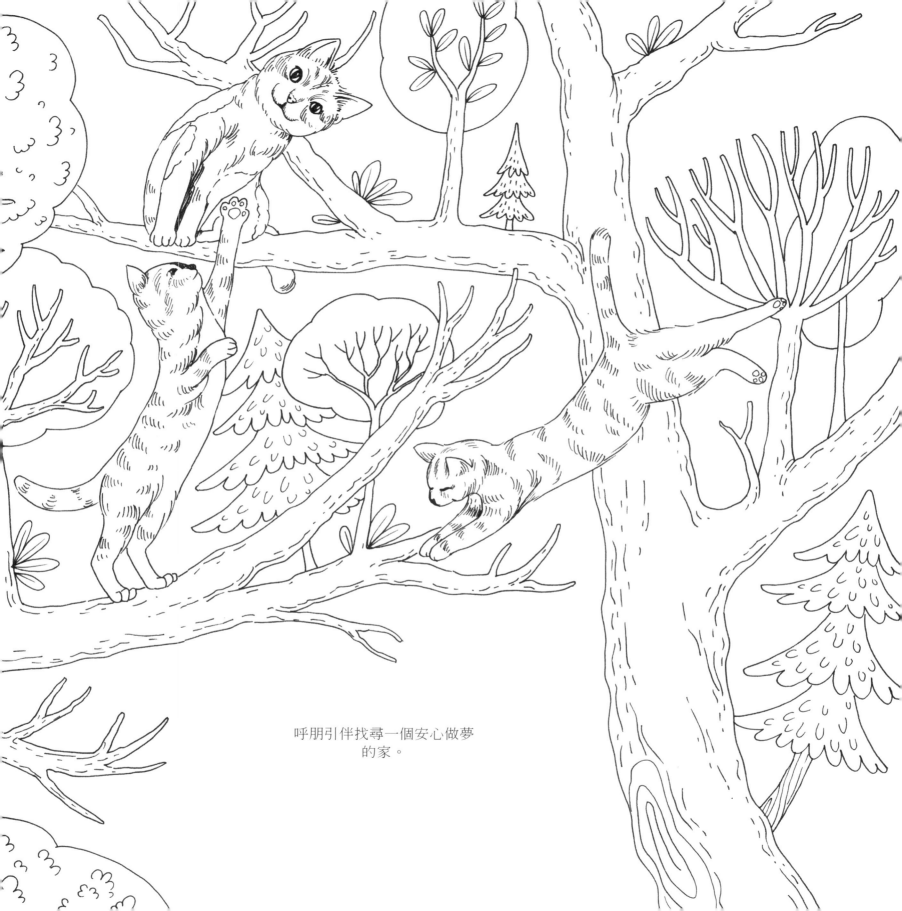

呼朋引伴找尋一個安心做夢
的家。

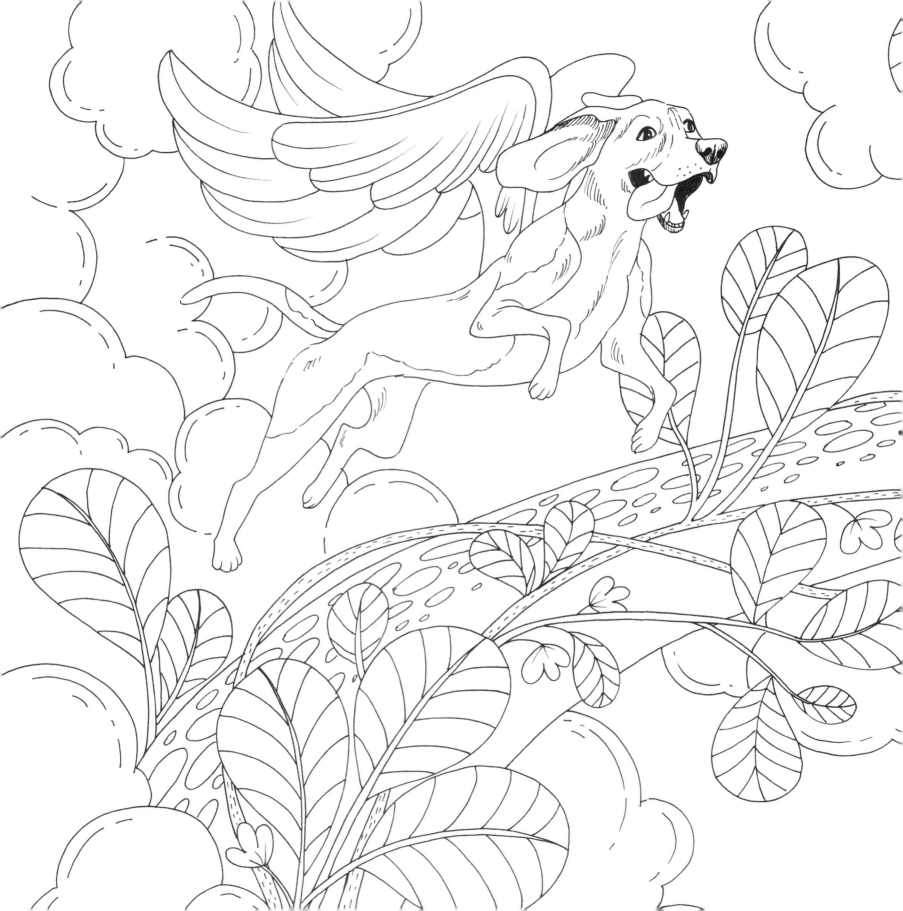

如果失敗了呢？
我會飛越生死再次輪迴……

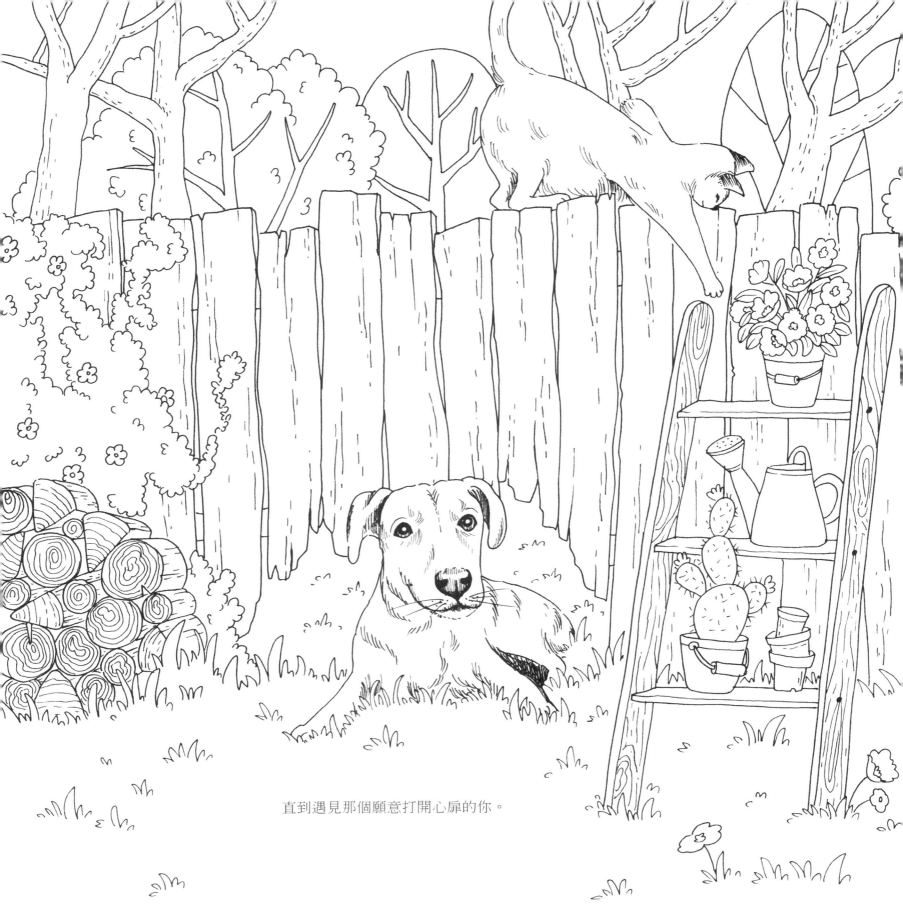

直到遇見那個願意打開心扉的你。

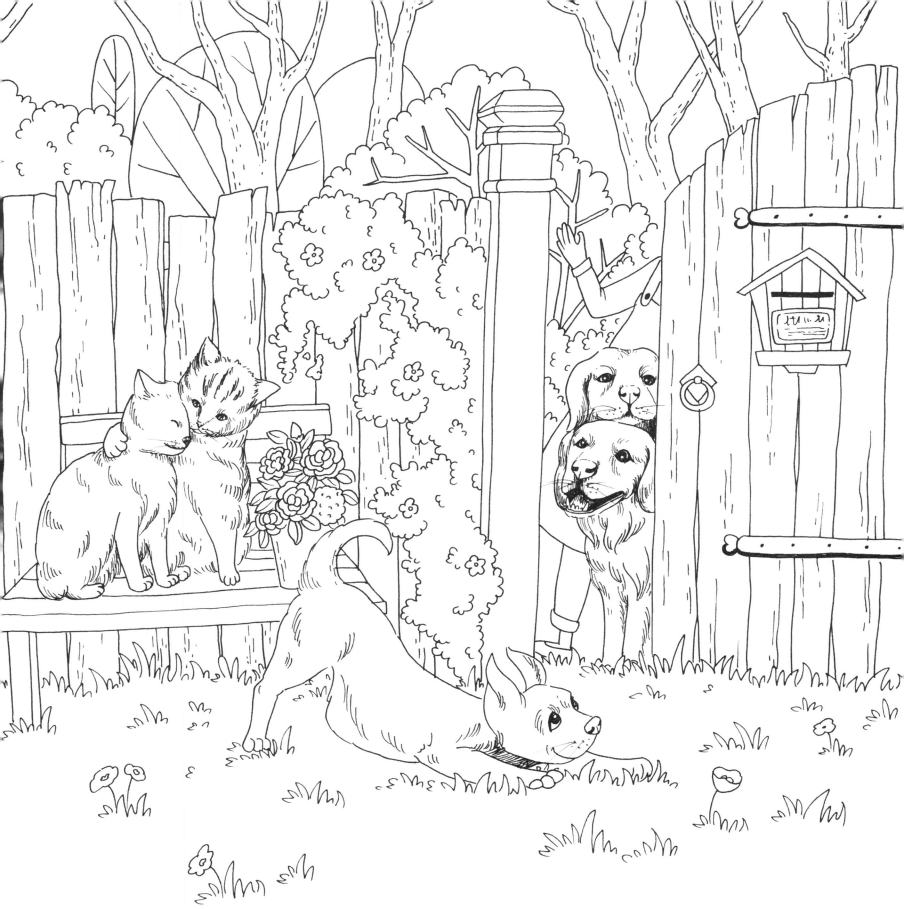

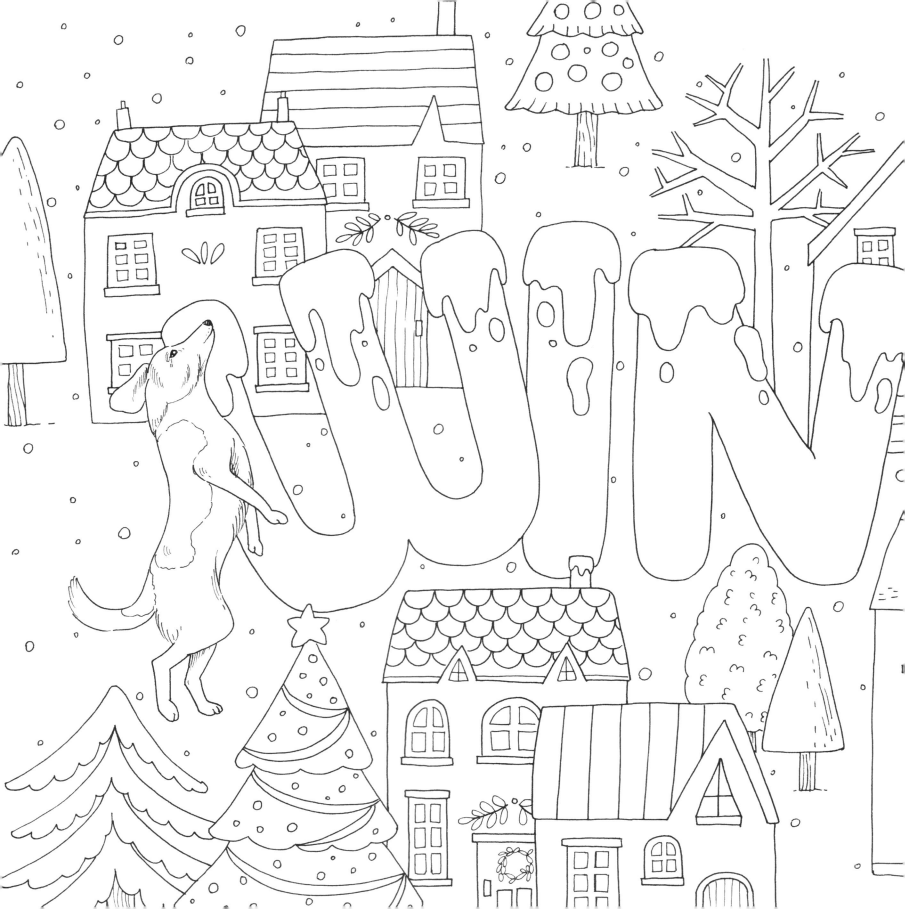

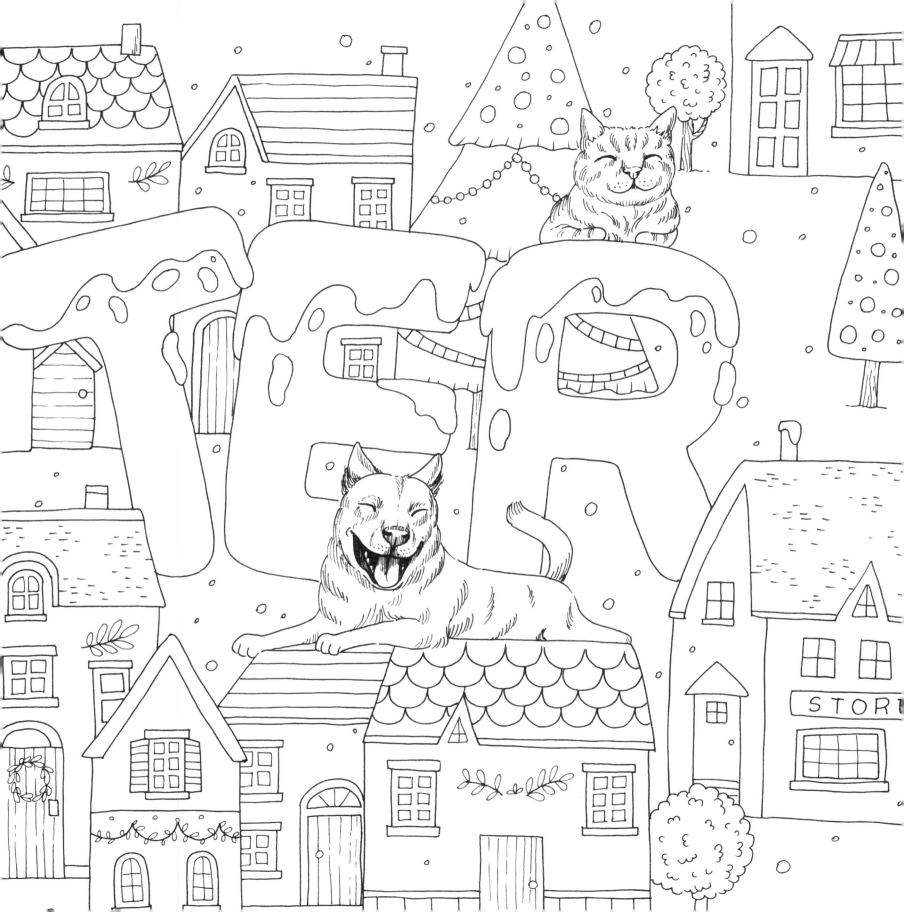

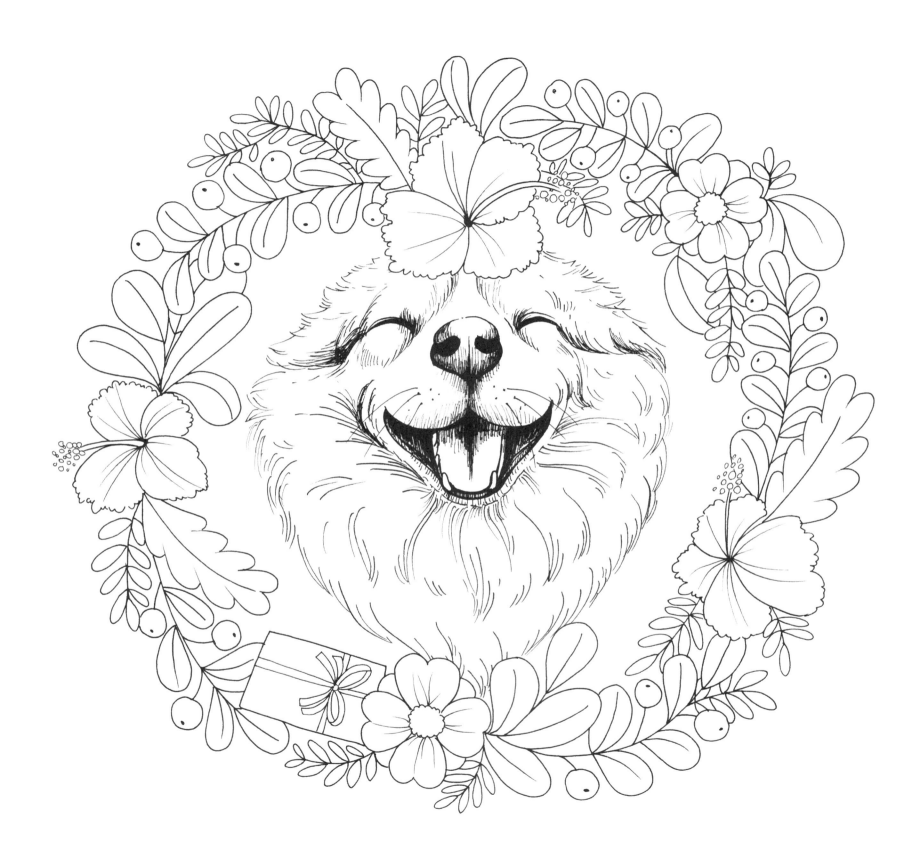

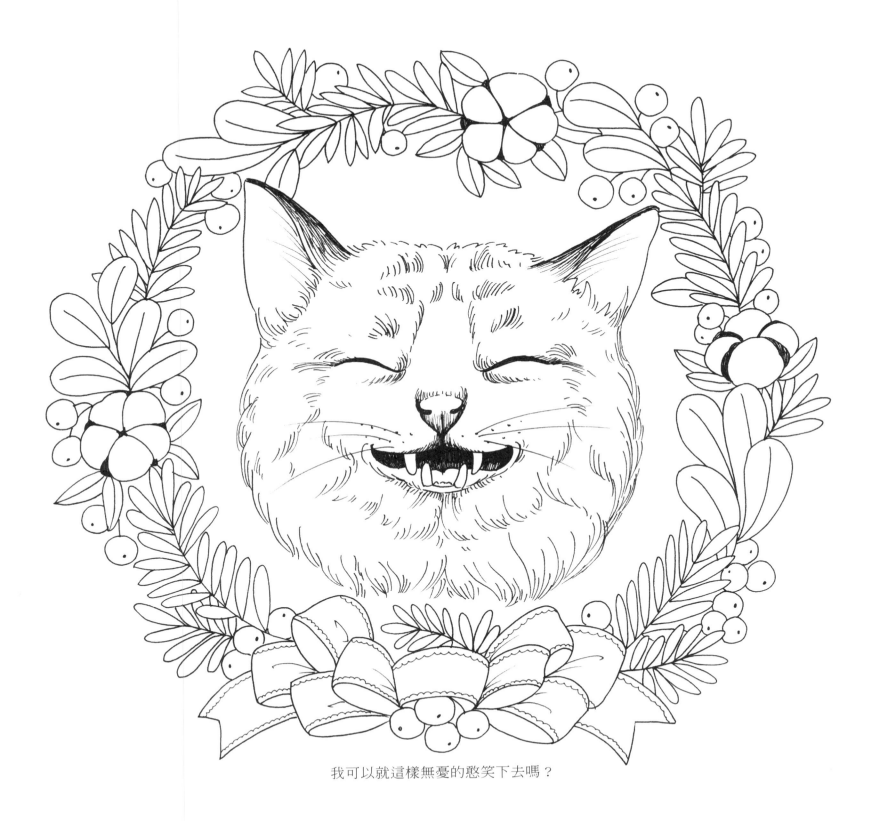

我可以就這樣無憂的憨笑下去嗎？

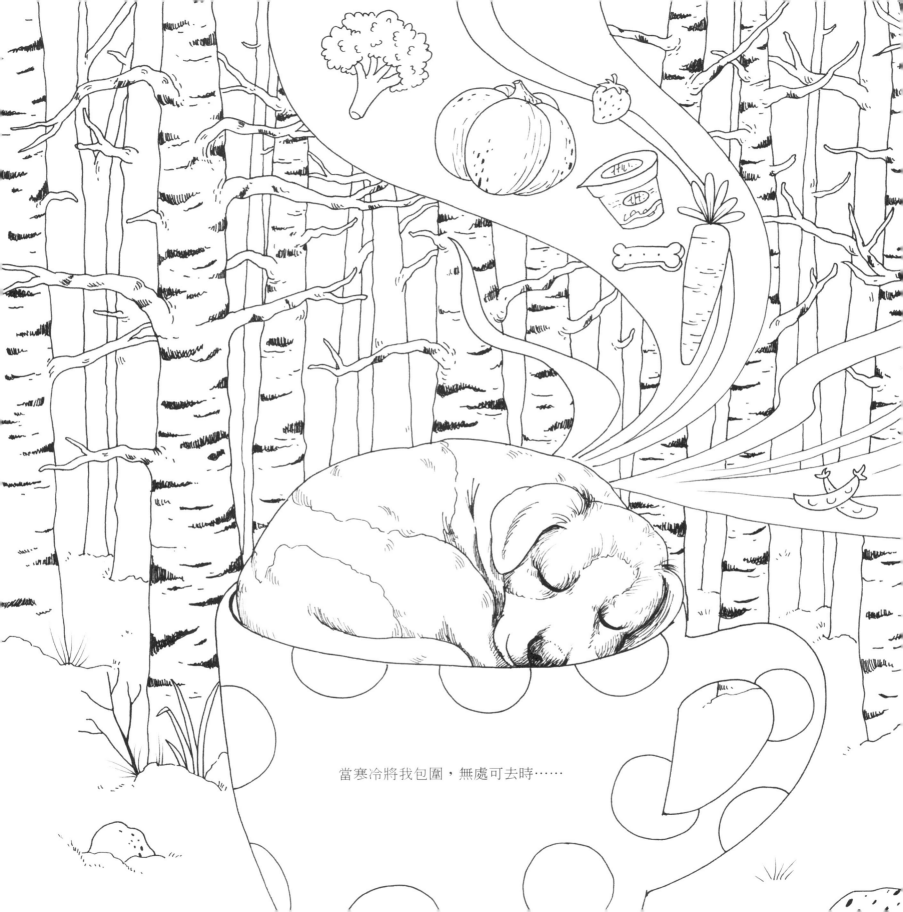

當寒冷將我包圍，無處可去時……

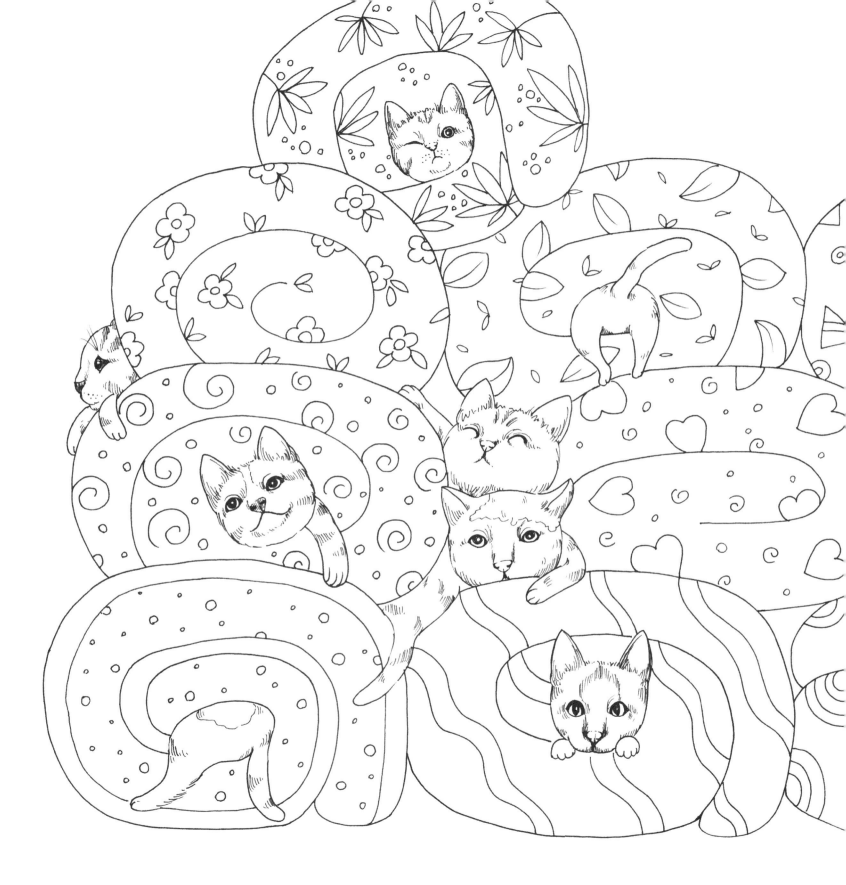

感謝有你用滿滿的愛接收我們。

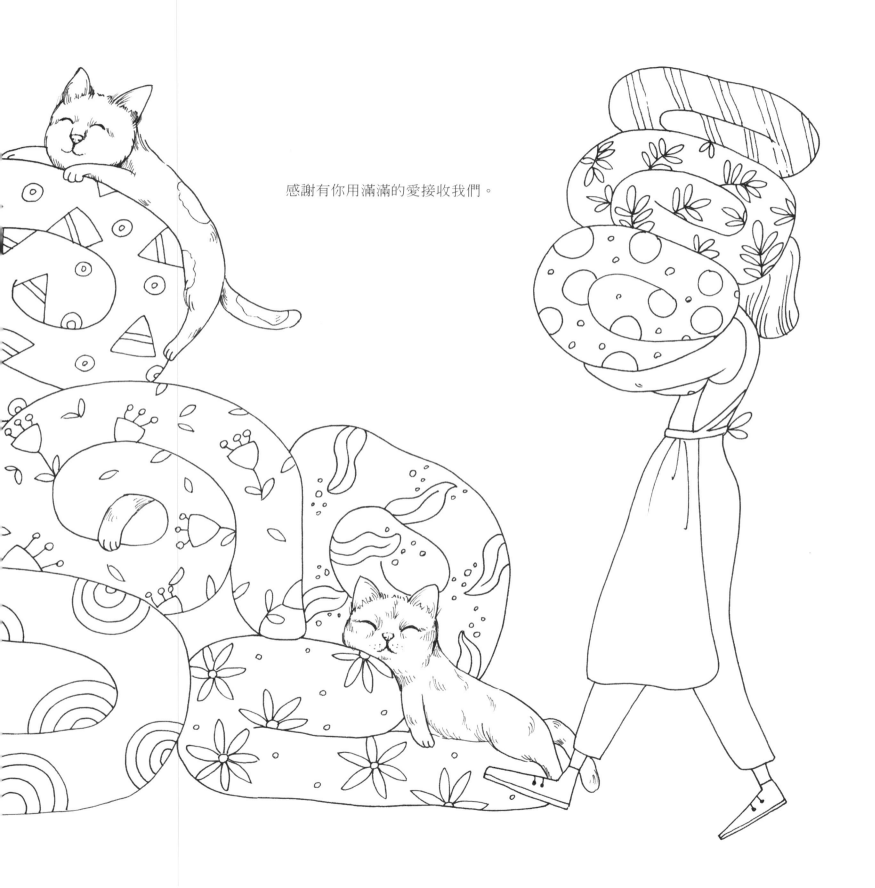

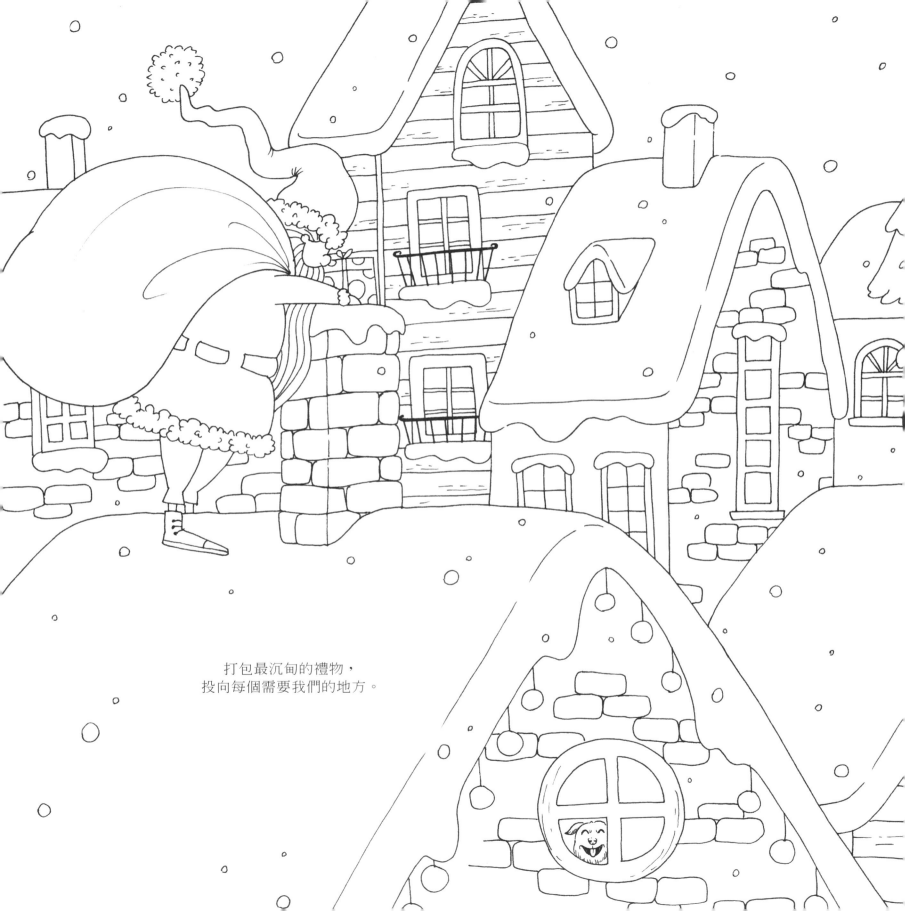

打包最沉甸的禮物，
投向每個需要我們的地方。

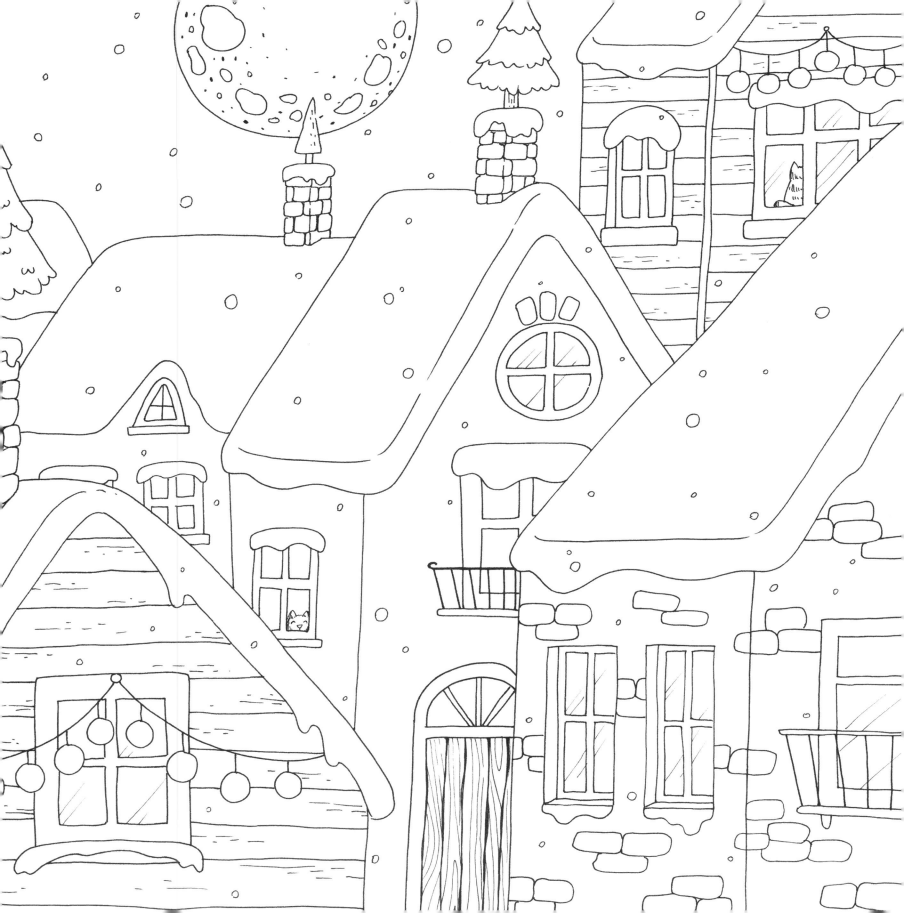

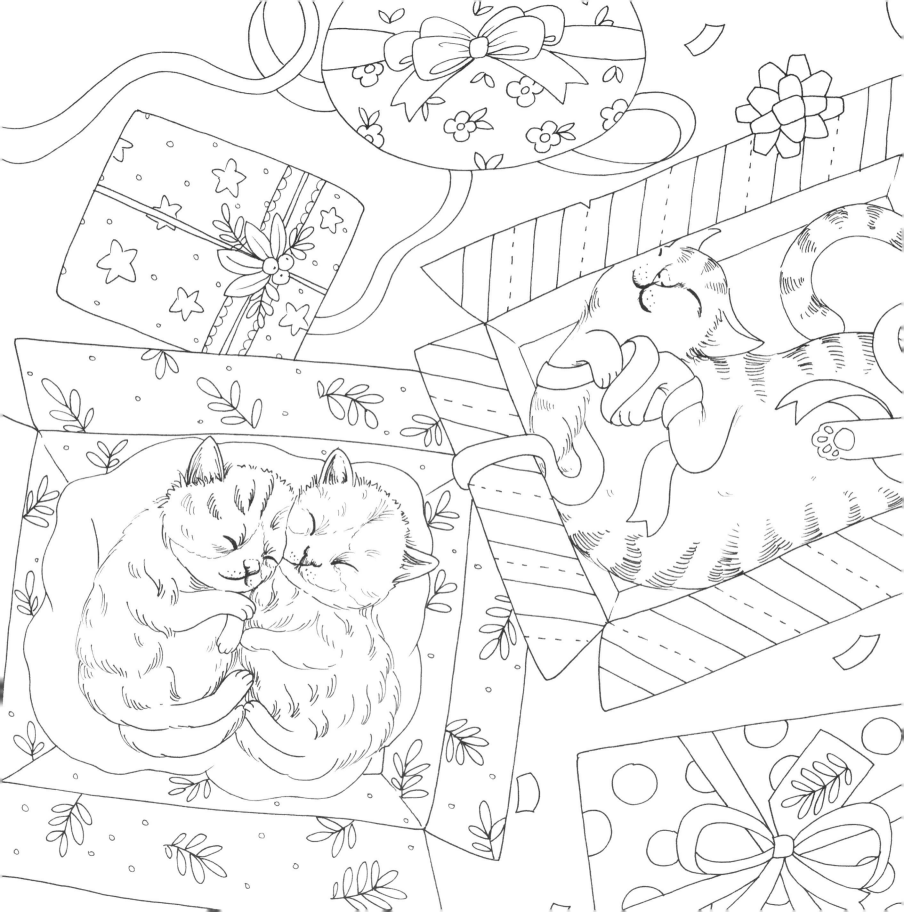

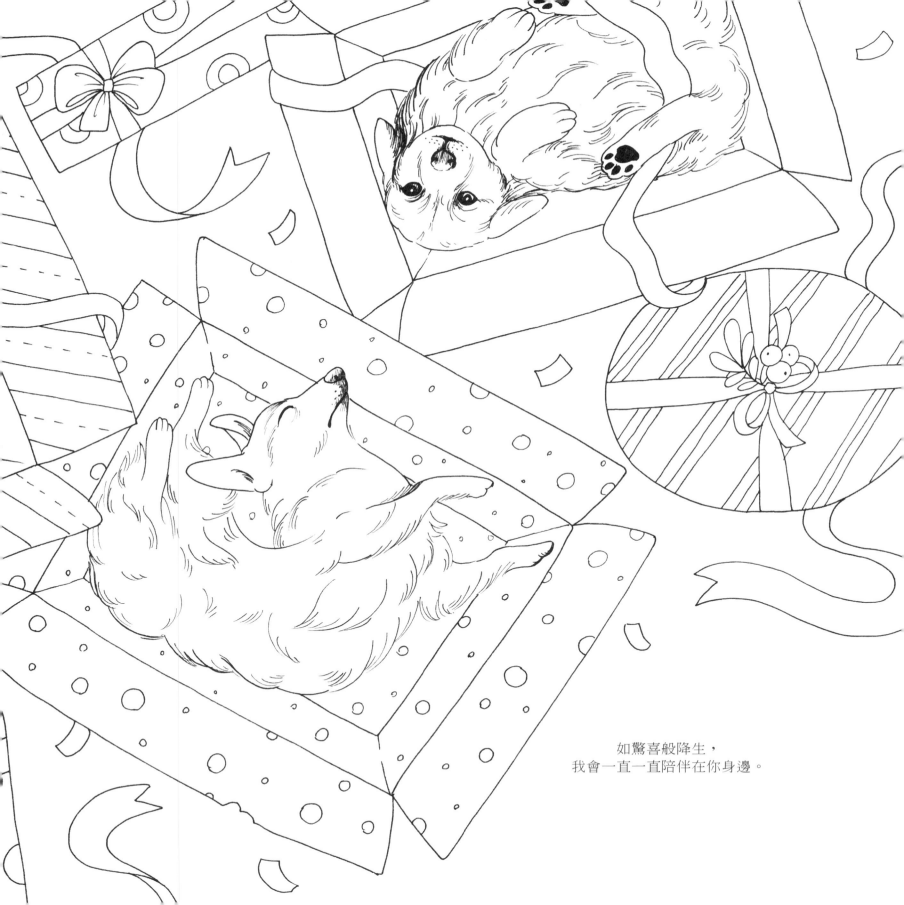

如驚喜般降生，
我會一直一直陪伴在你身邊。

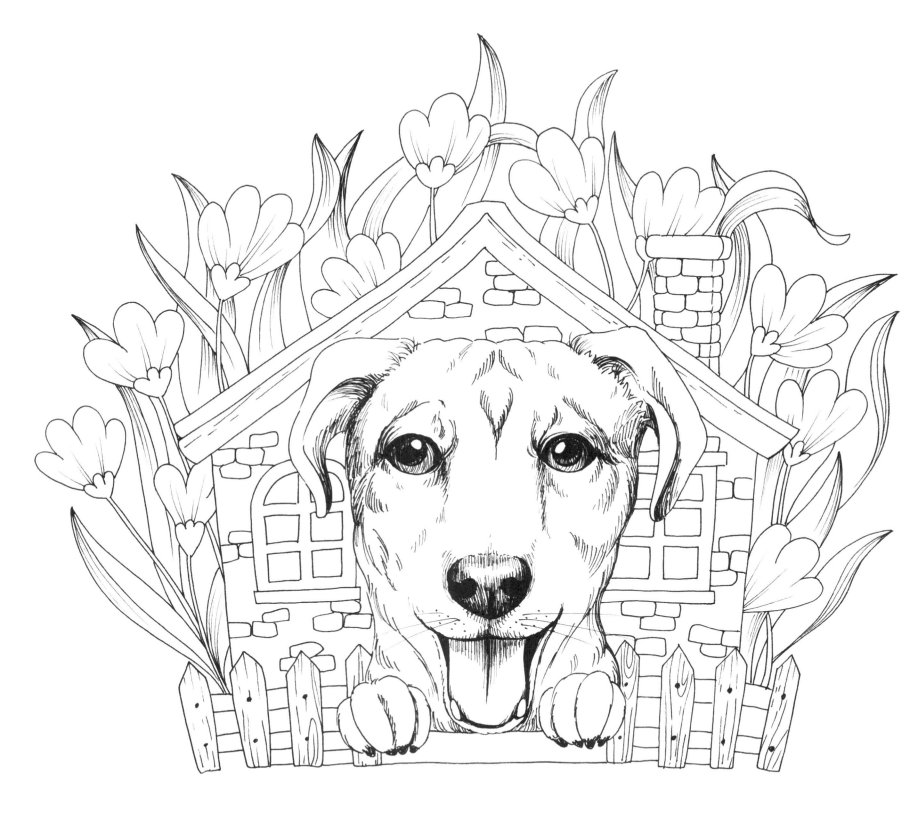

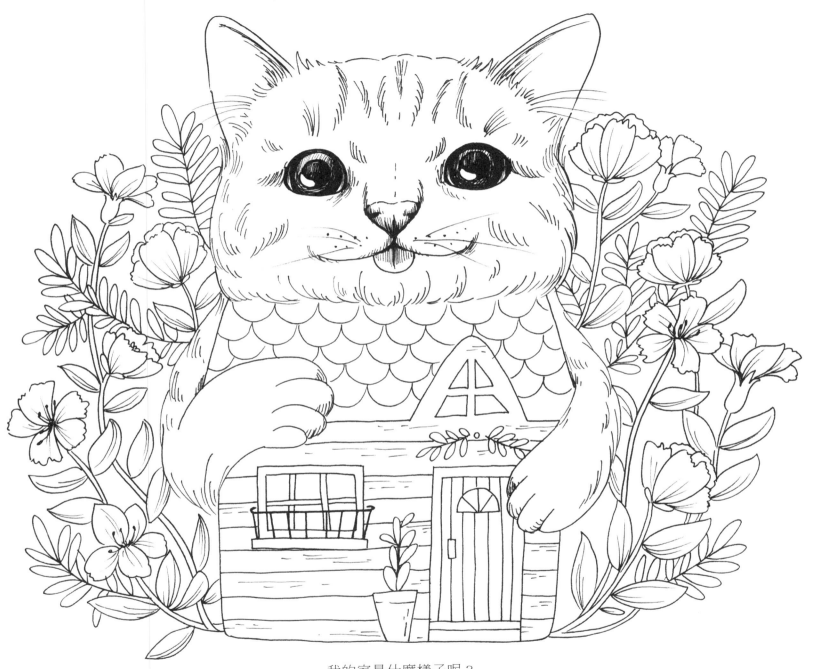

我的家是什麼樣子呢？

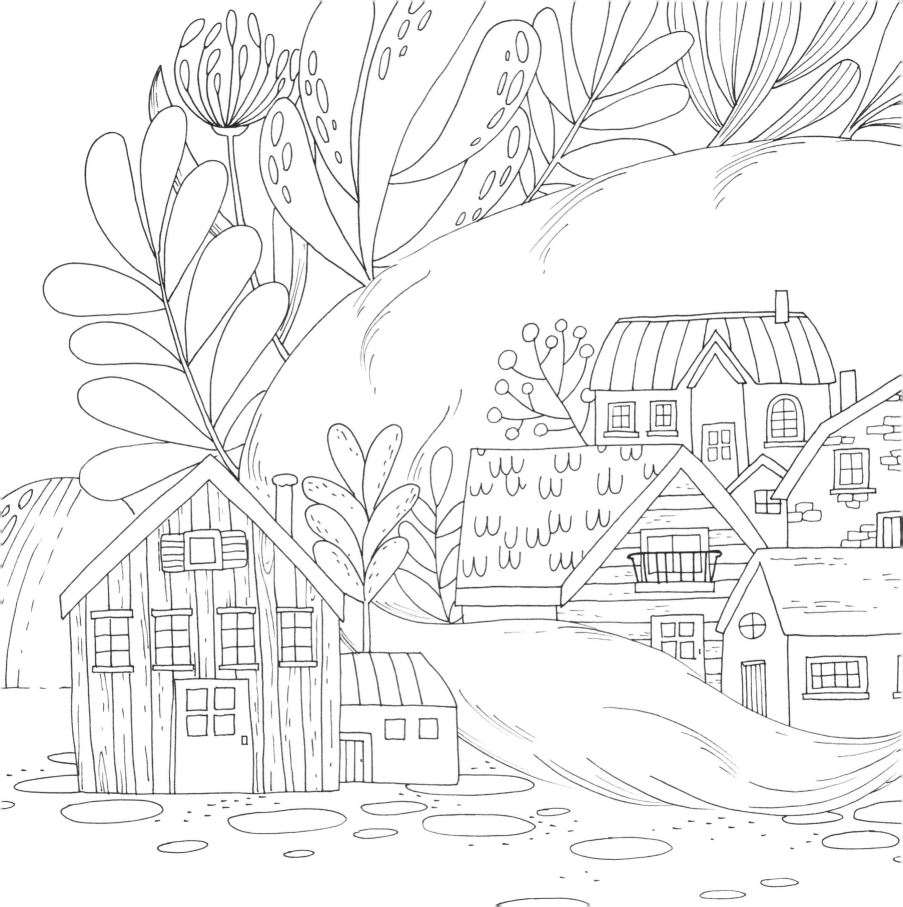

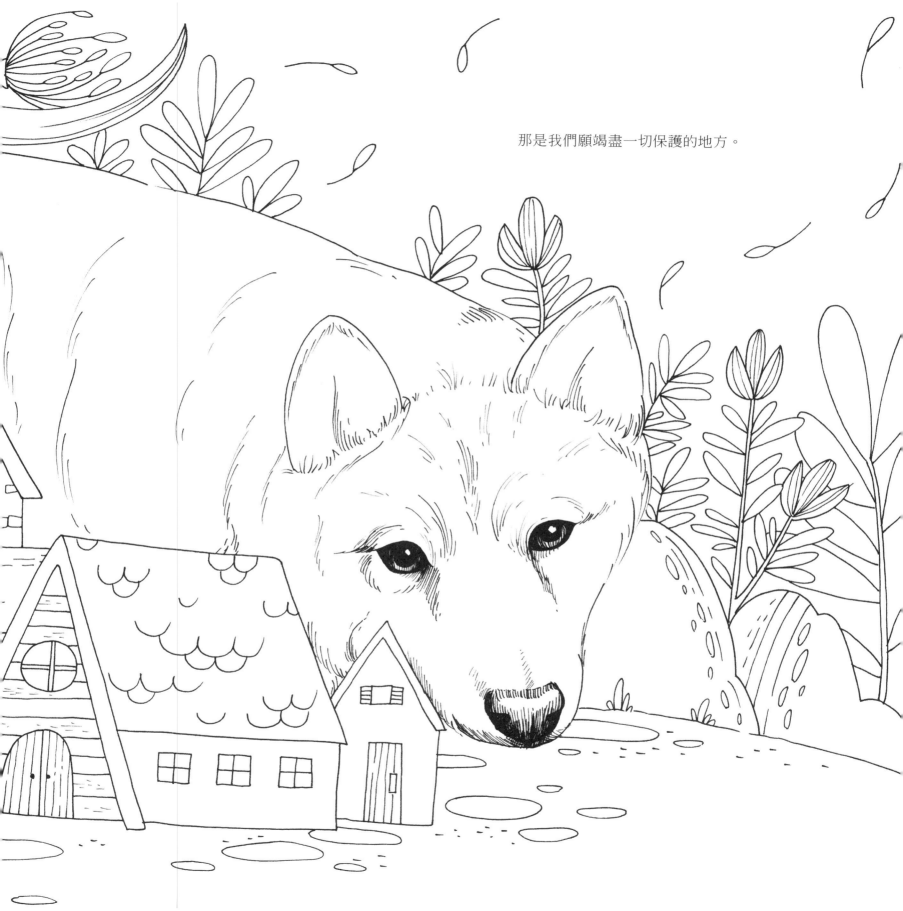

那是我們願竭盡一切保護的地方。

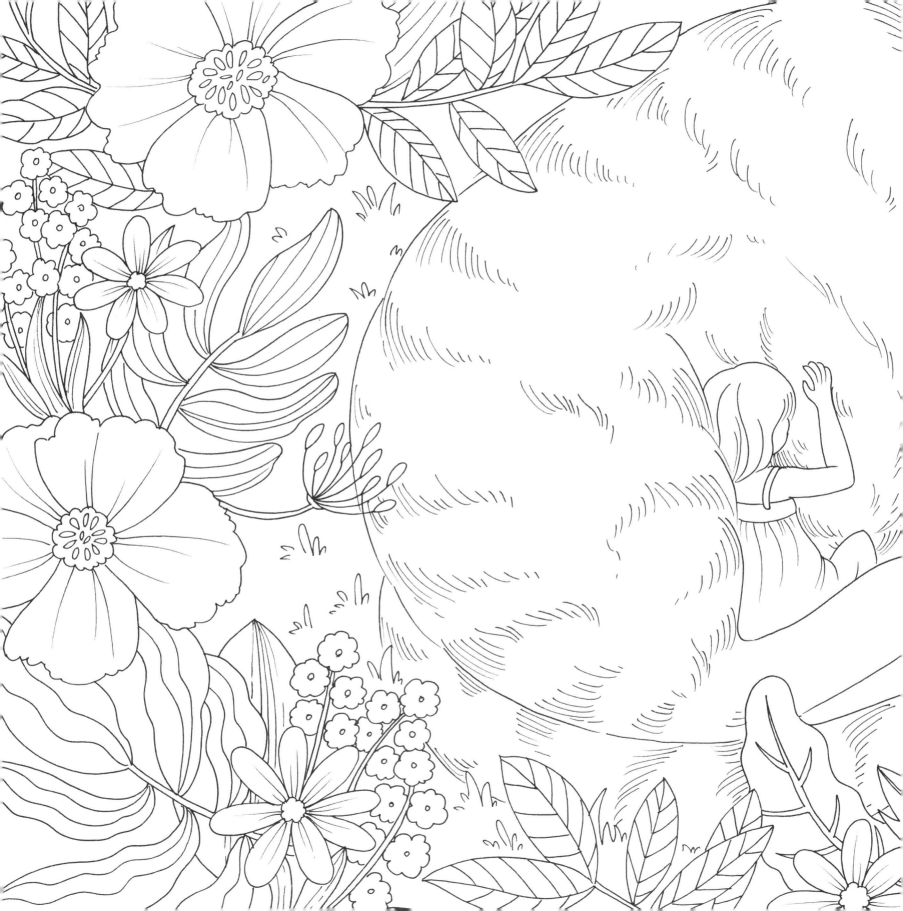

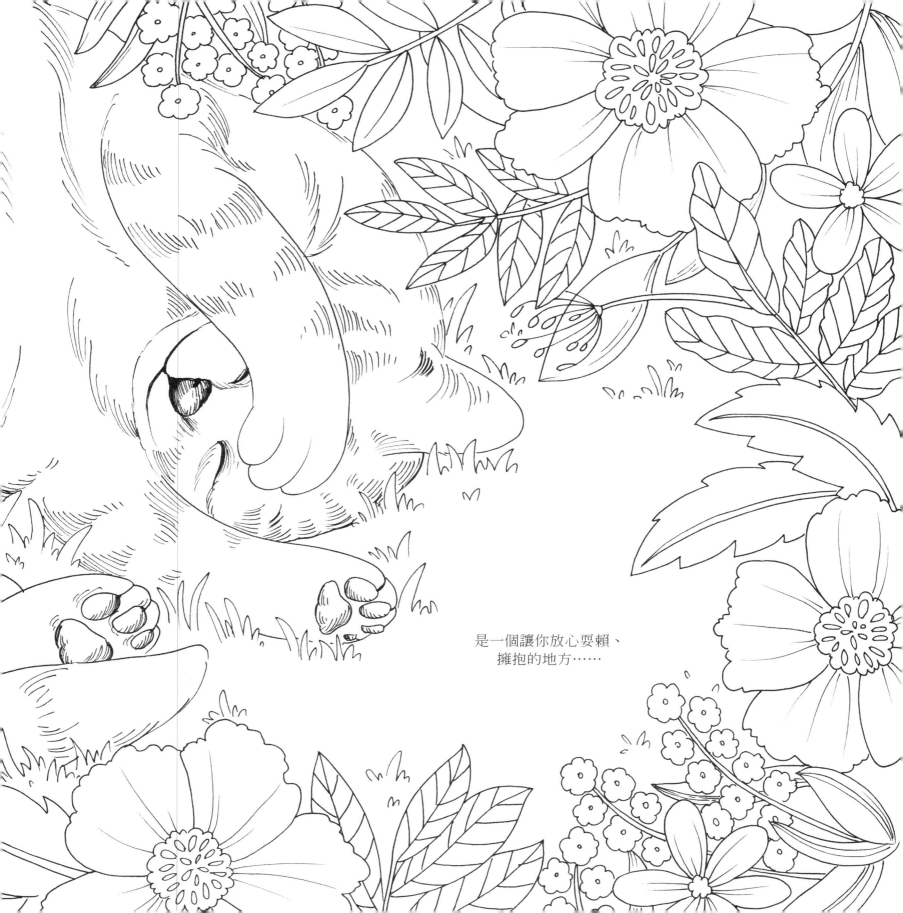

是一個讓你放心耍賴、
擁抱的地方……

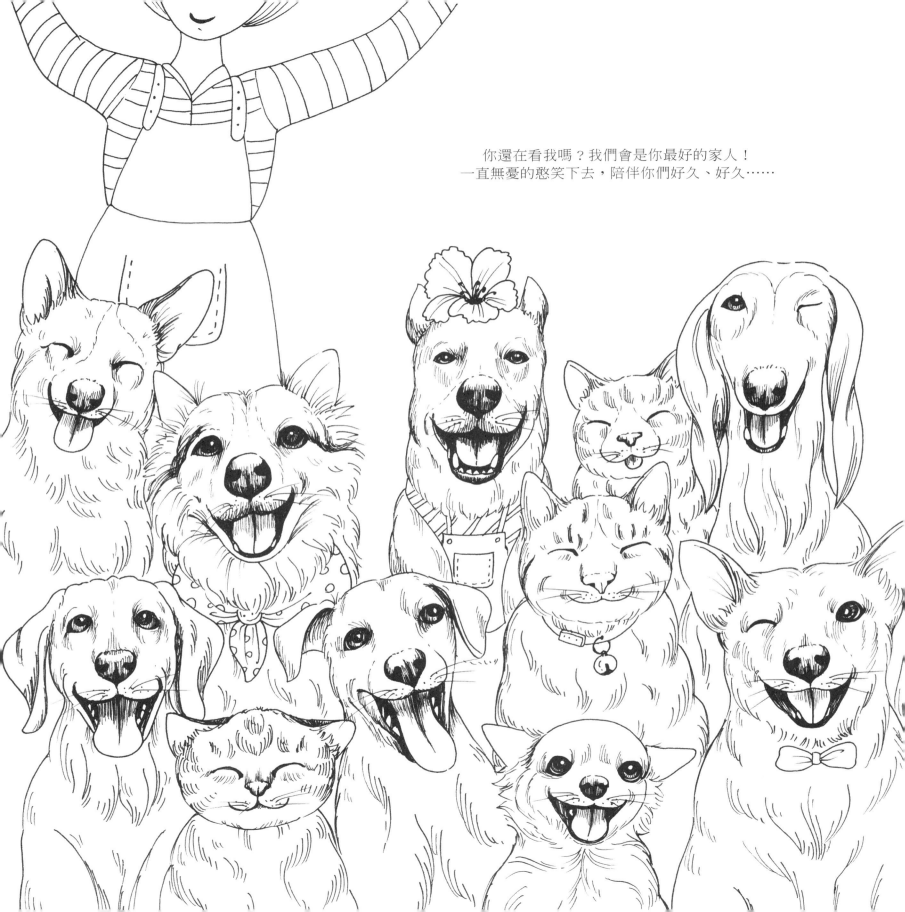

你還在看我嗎？我們會是你最好的家人！
一直無憂的憨笑下去，陪伴你們好久、好久……

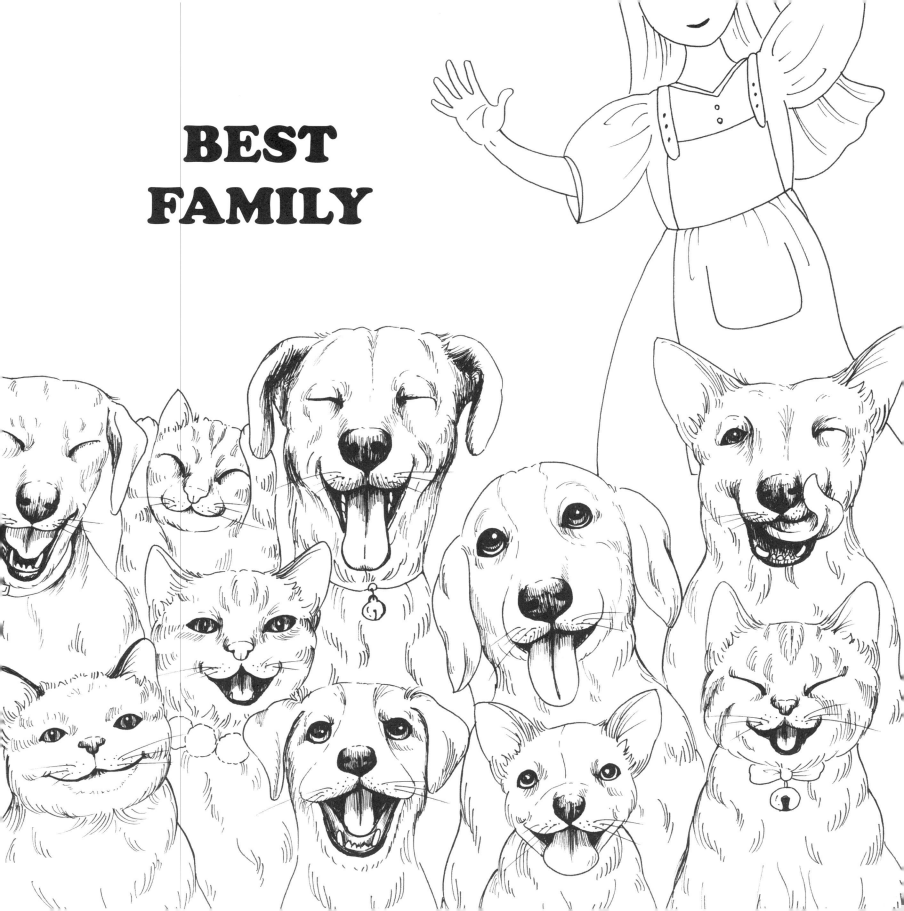

國家圖書館出版品預行編目 (CIP) 資料

浪浪的幸福四季 / 古依平著 . -- 初版 . —
新北市 : 漢欣文化事業有限公司 , 2022.07
72 面 ;25x25 公分 . -- (多彩多藝 ; 13)

ISBN 978-957-686-833-7(平裝)

1.CST: 犬 2.CST: 貓 3.CST: 動物畫 4.CST: 繪畫技法

947.33 111008975

多彩多藝 13

浪浪的幸福四季

作　　者 / 古依平
封面繪製 / 古依平
總 編 輯 / 徐昱
封面設計 / 古依平
執行美編 / 古依平

出 版 者 / 漢欣文化事業有限公司
地　　址 / 新北市板橋區板新路 206 號 3 樓
電　　話 / 02-8953-9611
傳　　真 / 02-8952-4084
郵撥帳號 / 05837599 漢欣文化事業有限公司
電子信箱 / hsbookse@gmail.com

初版一刷 / 2022 年 7 月 定價 320 元